NIGHTS AND MARES

AMOR

Adult Line Art by LISA MITROKHIN

Copyright © 2019 Lisa Mitrokhin
www.mitrokh.in

All rights reserved
ISBN: 9781795348089

Secret Admirer

© Lisa Mitrokhin

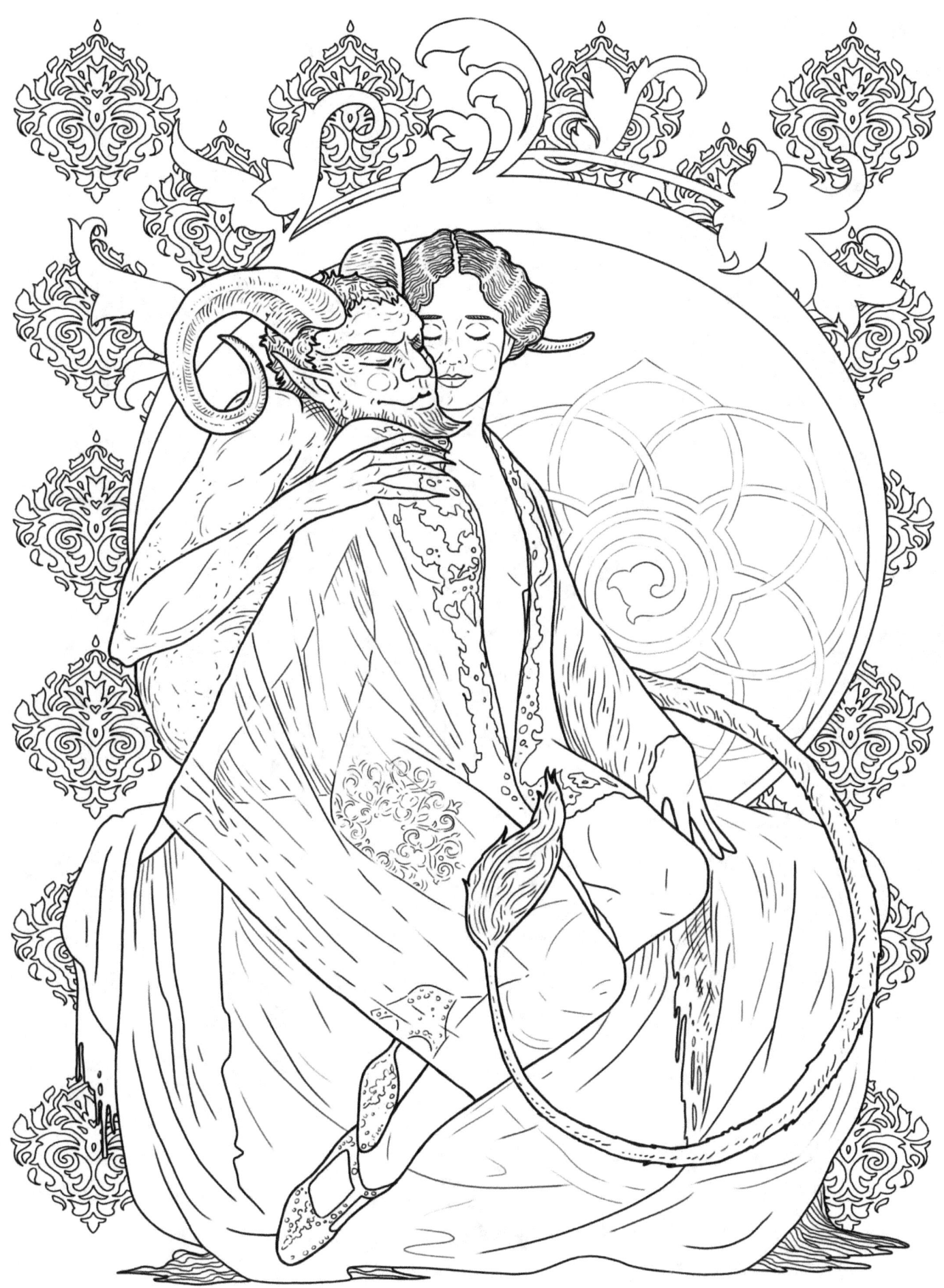

Girl's Best Friend

© Lisa Mitrokhin

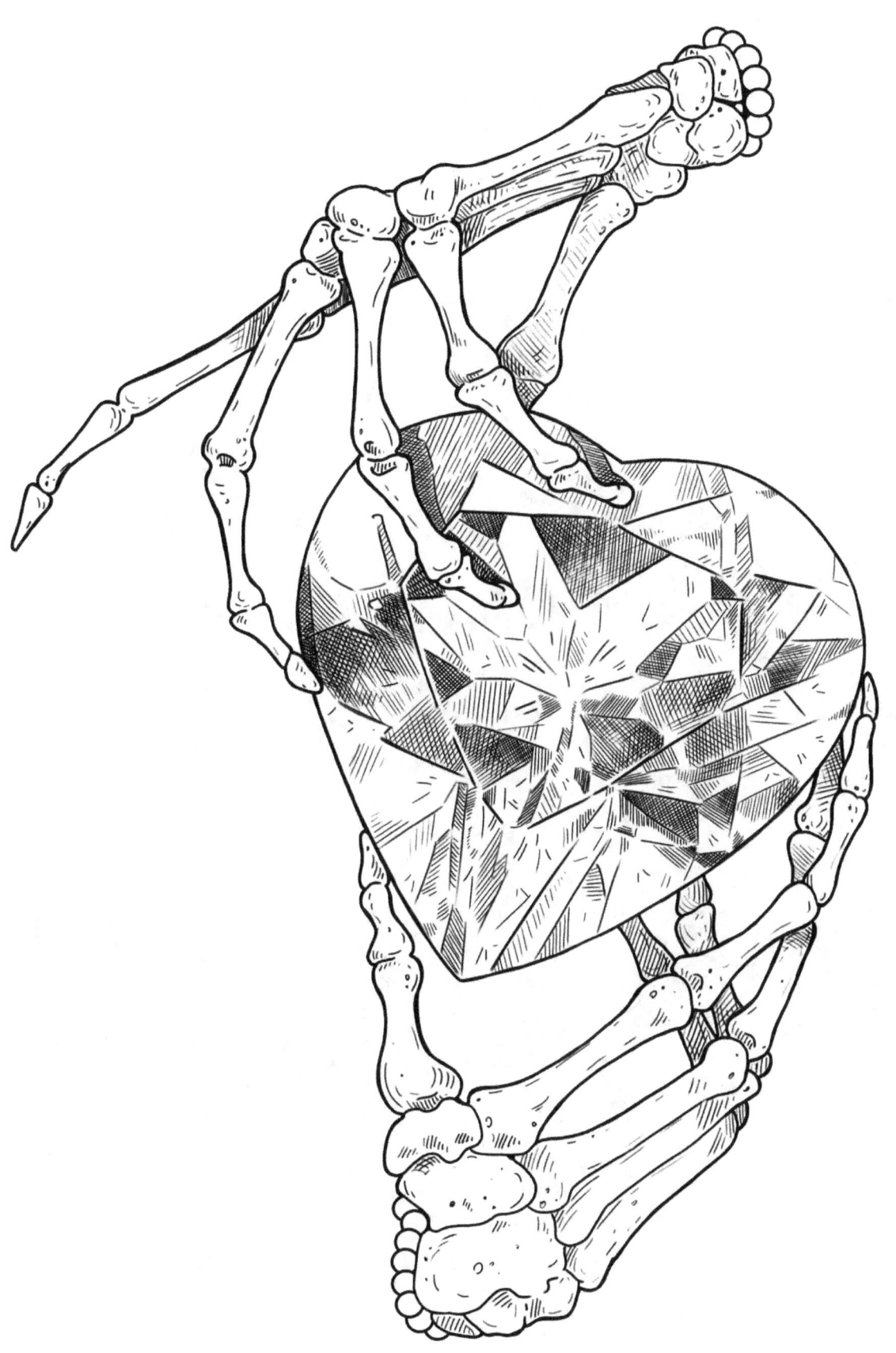

Feline Elegance

© Lisa Mitrokhin

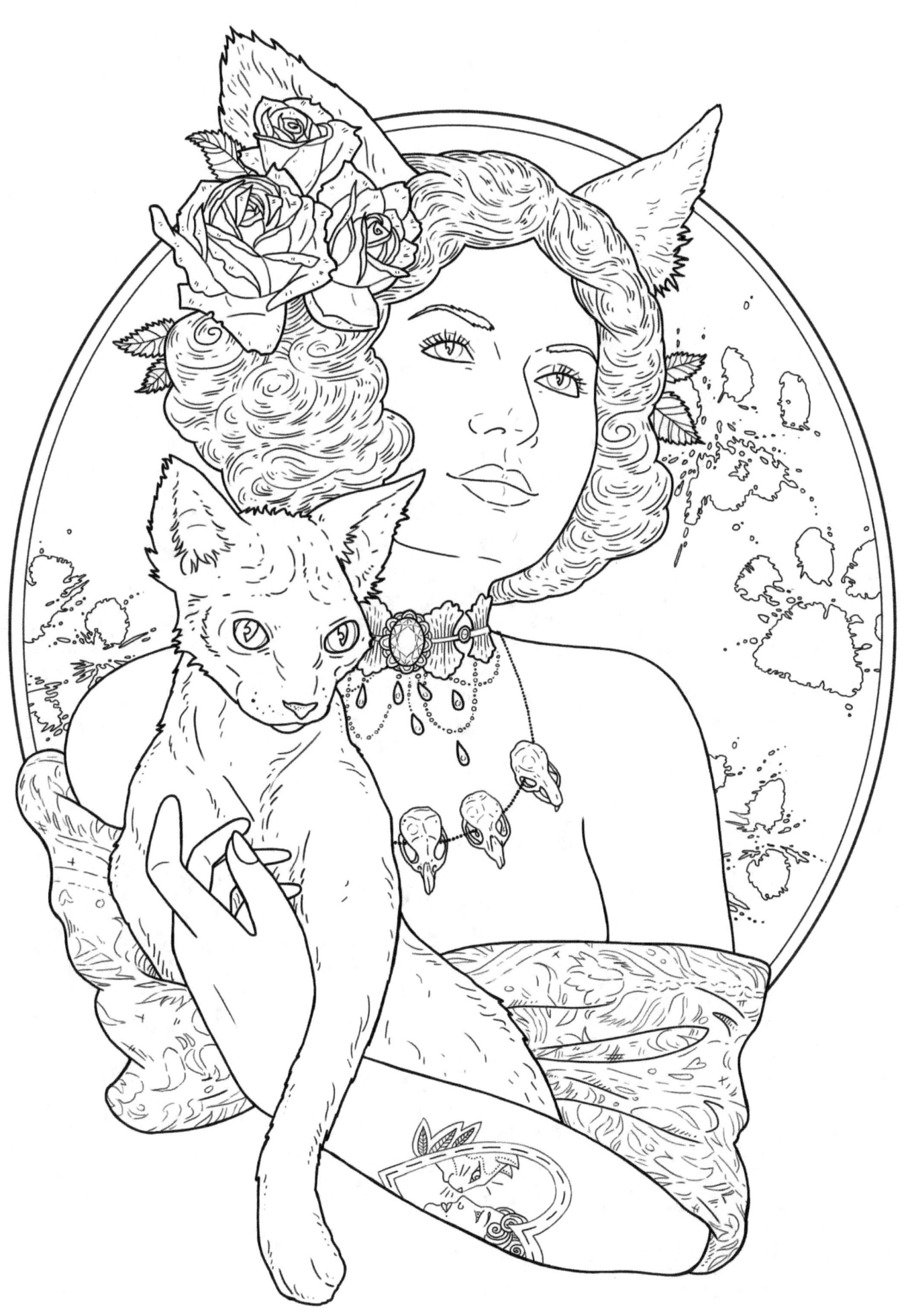

Love Letter

© Lisa Mitrokhin

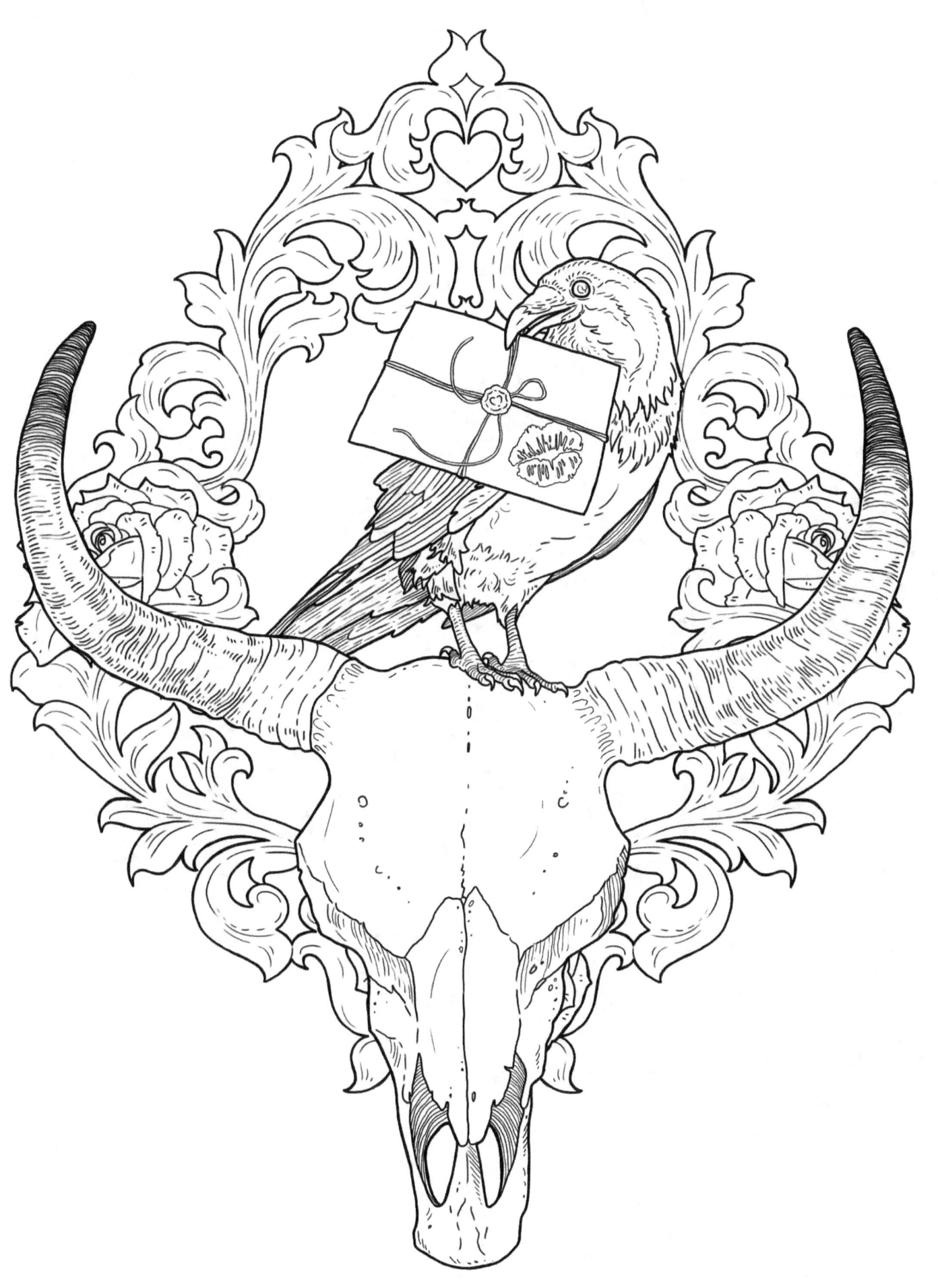

Shine

© Lisa Mitrokhin

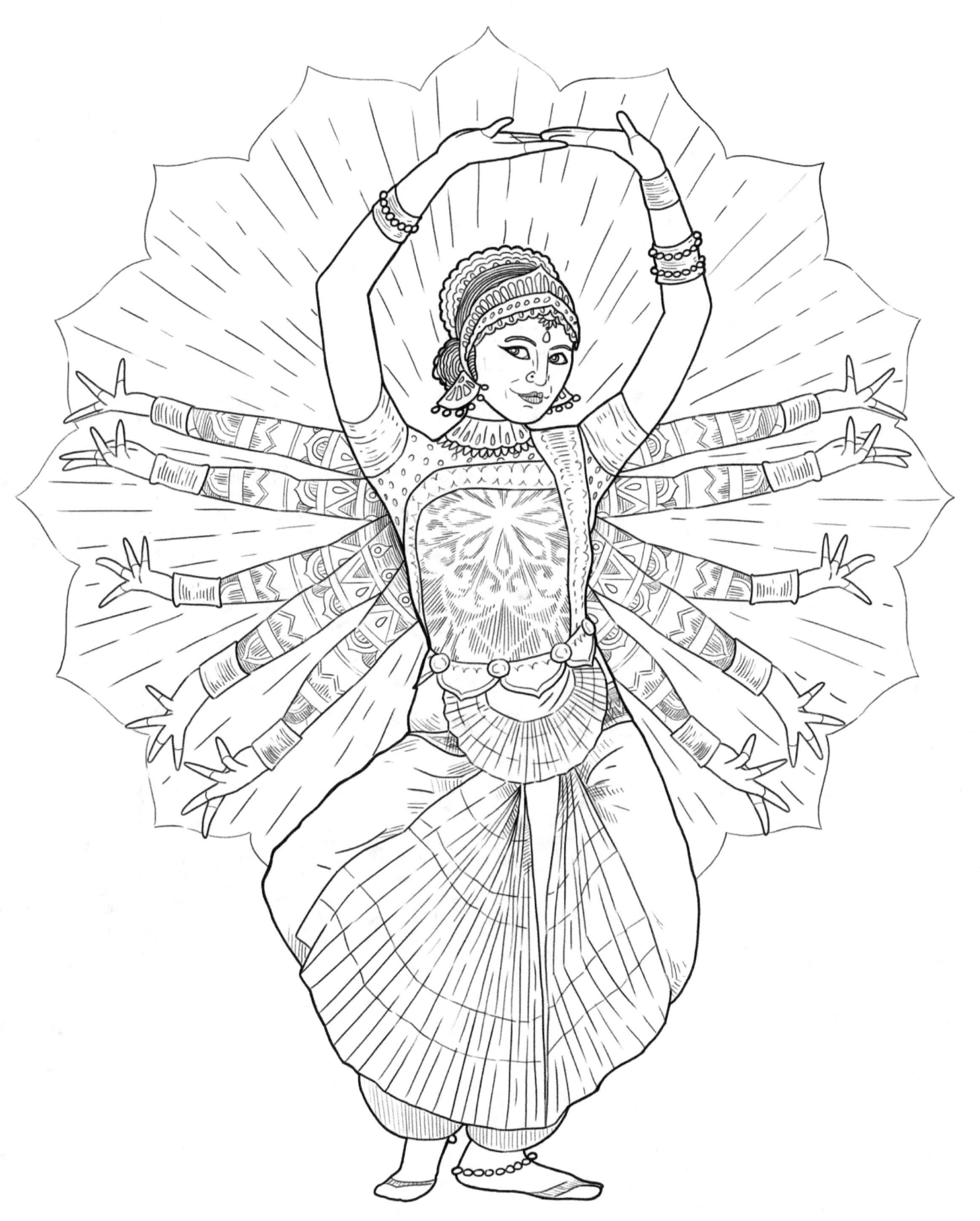

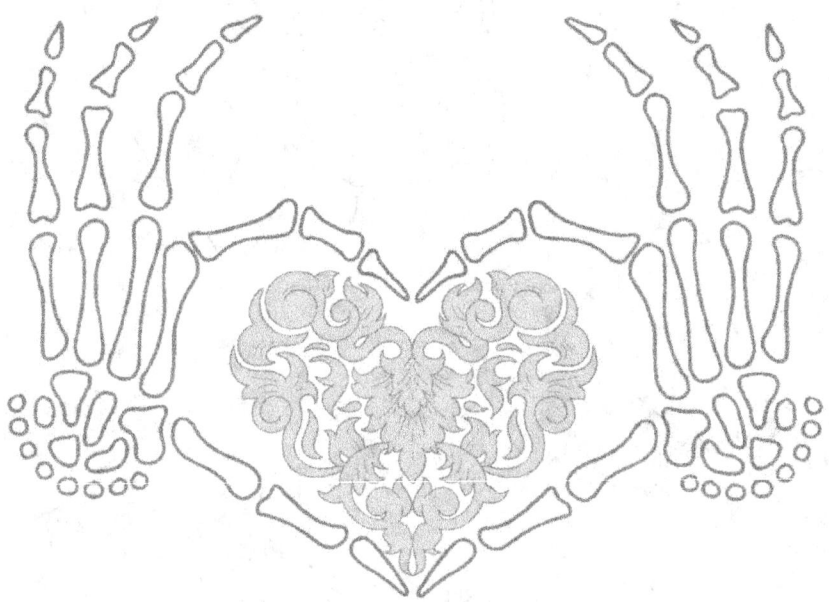

Father of the Bride

© Lisa Mitrokhin

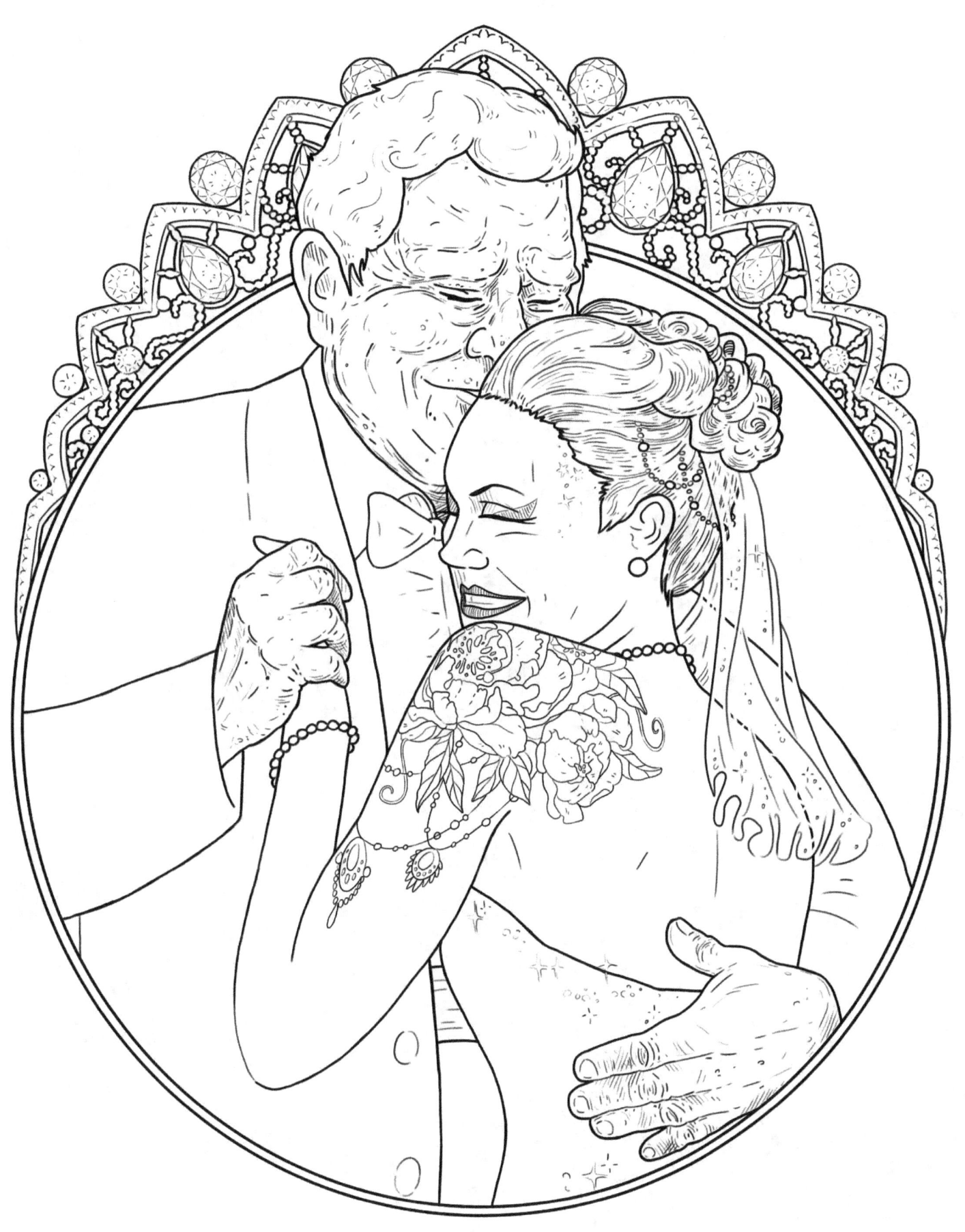

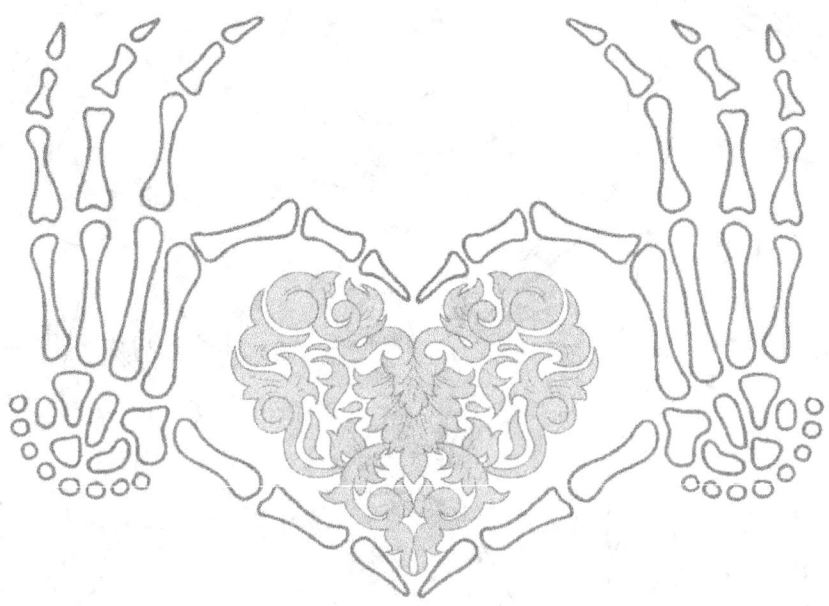

Eternal Beauty

© Lisa Mitrokhin

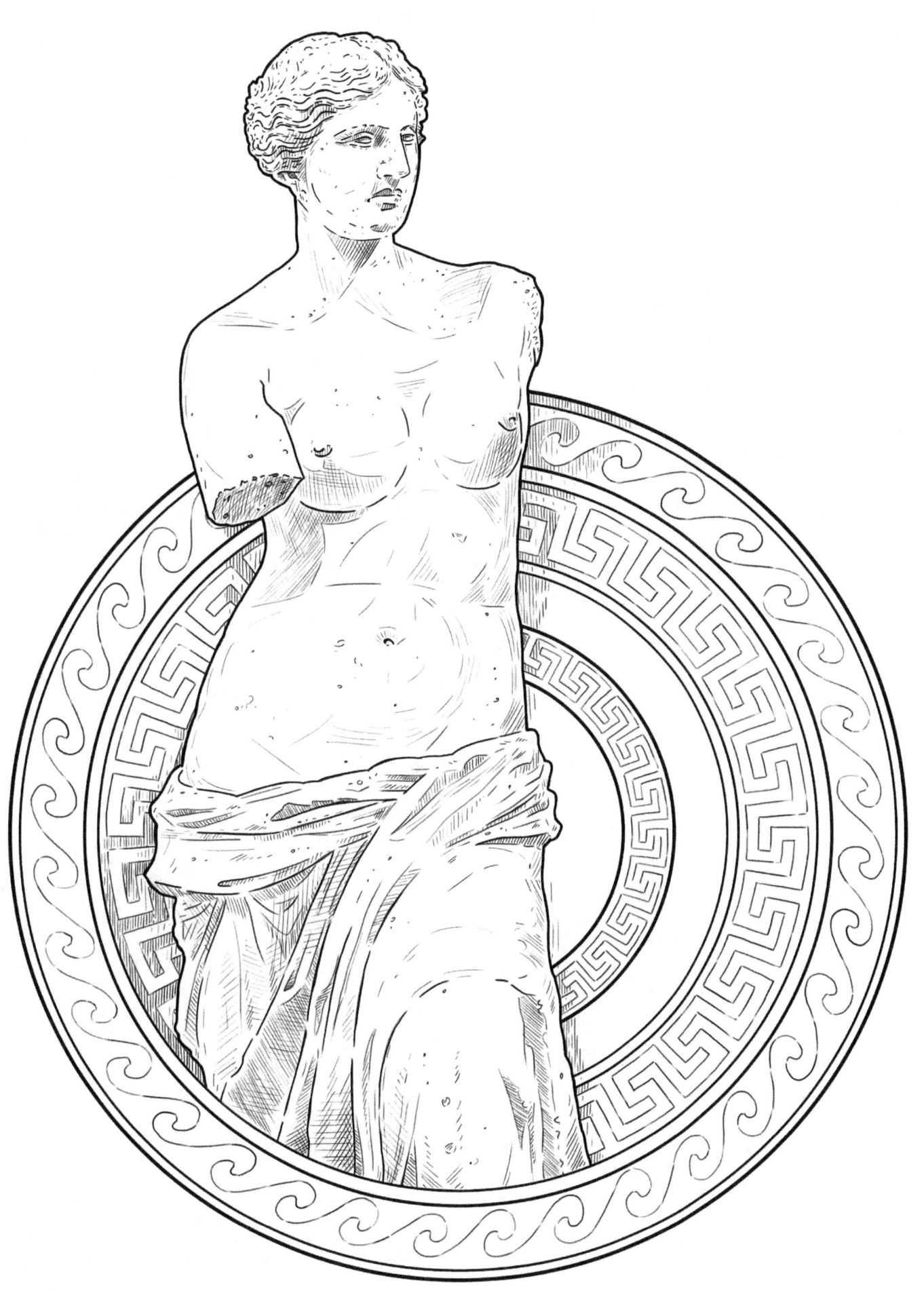

Treasure

© Lisa Mitrokhin

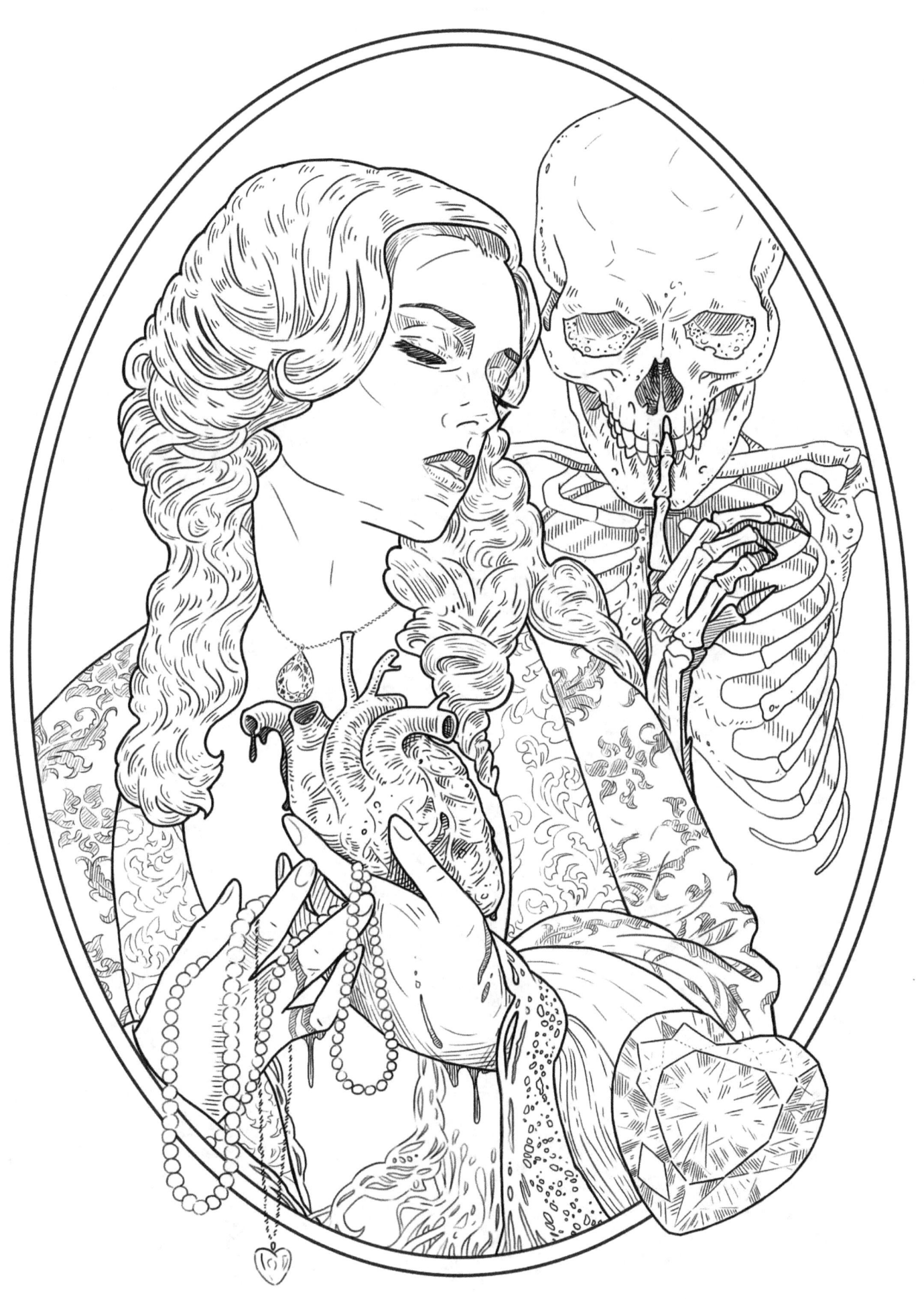

Bleeding Hearts

© Lisa Mitrokhin

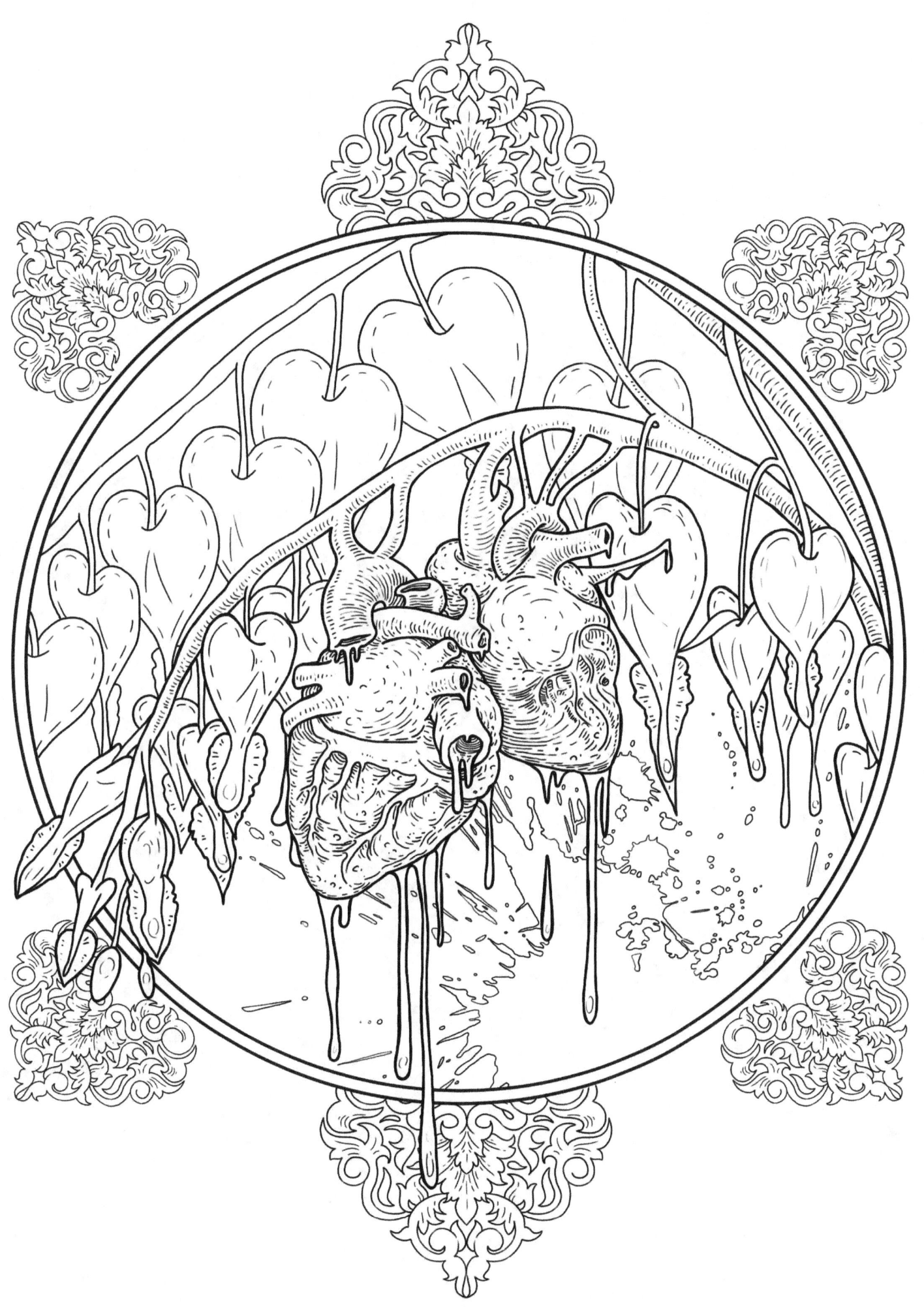

Heart of Gold

© Lisa Mitrokhin

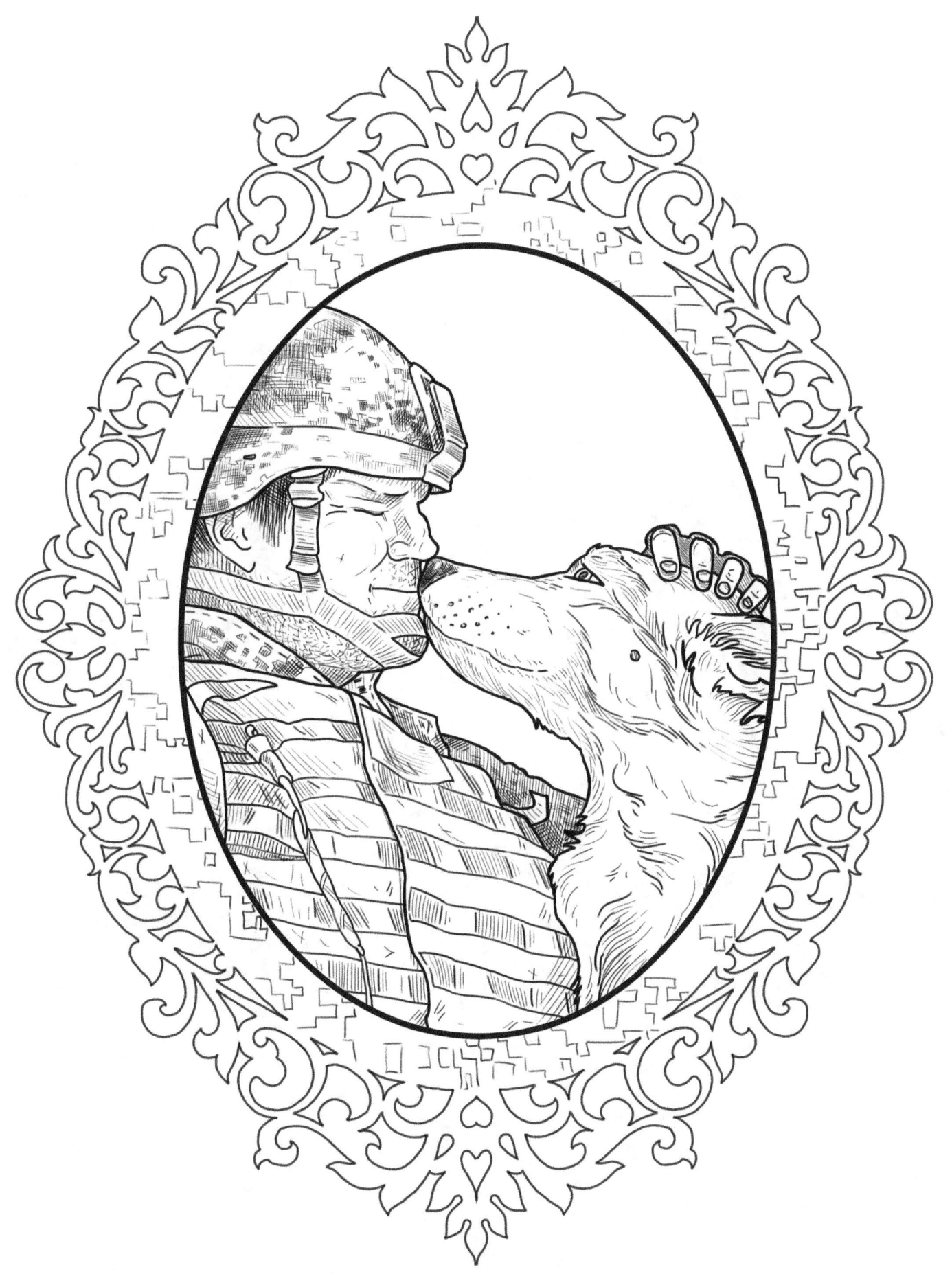

Crane Wife

© Lisa Mitrokhin

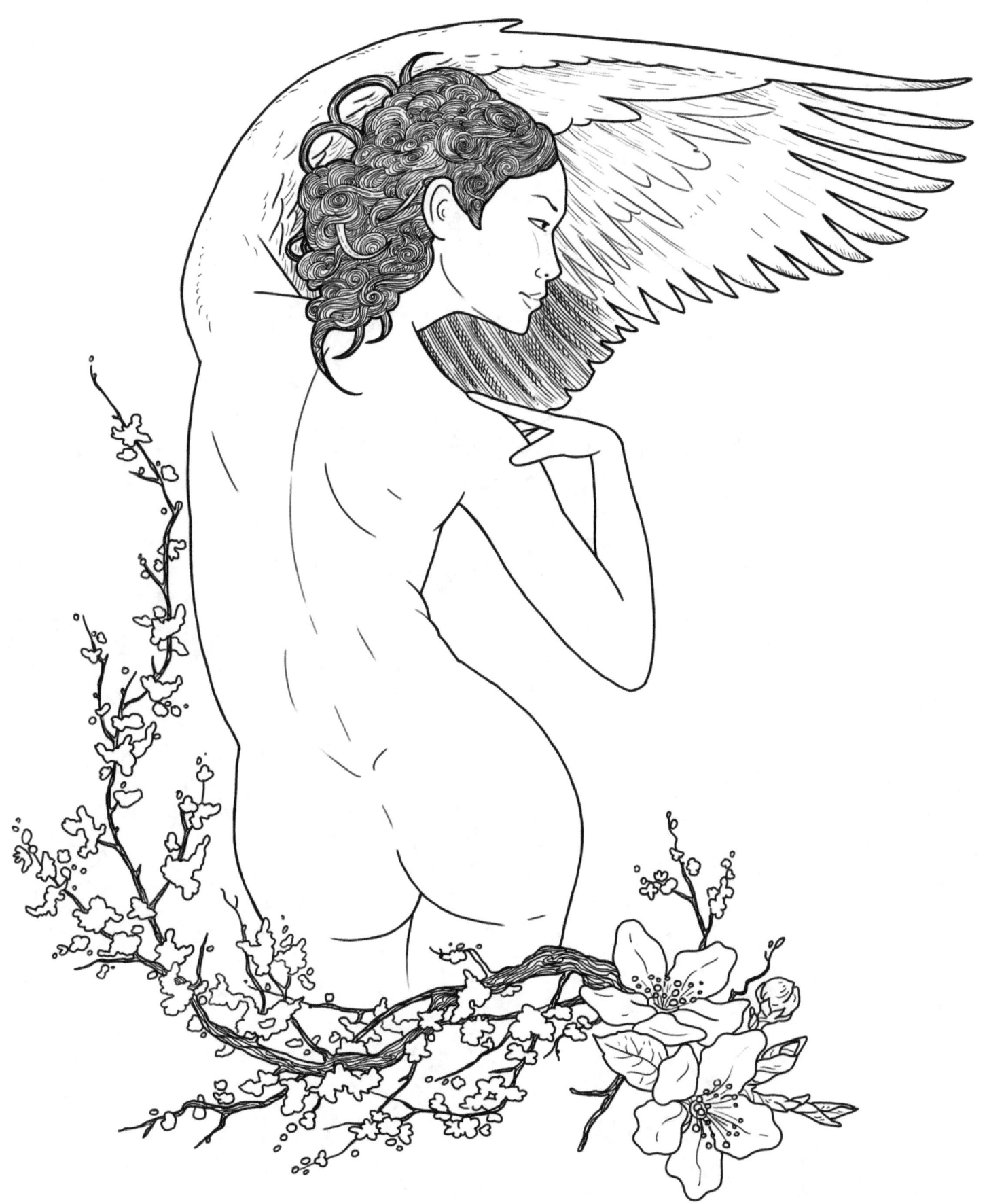

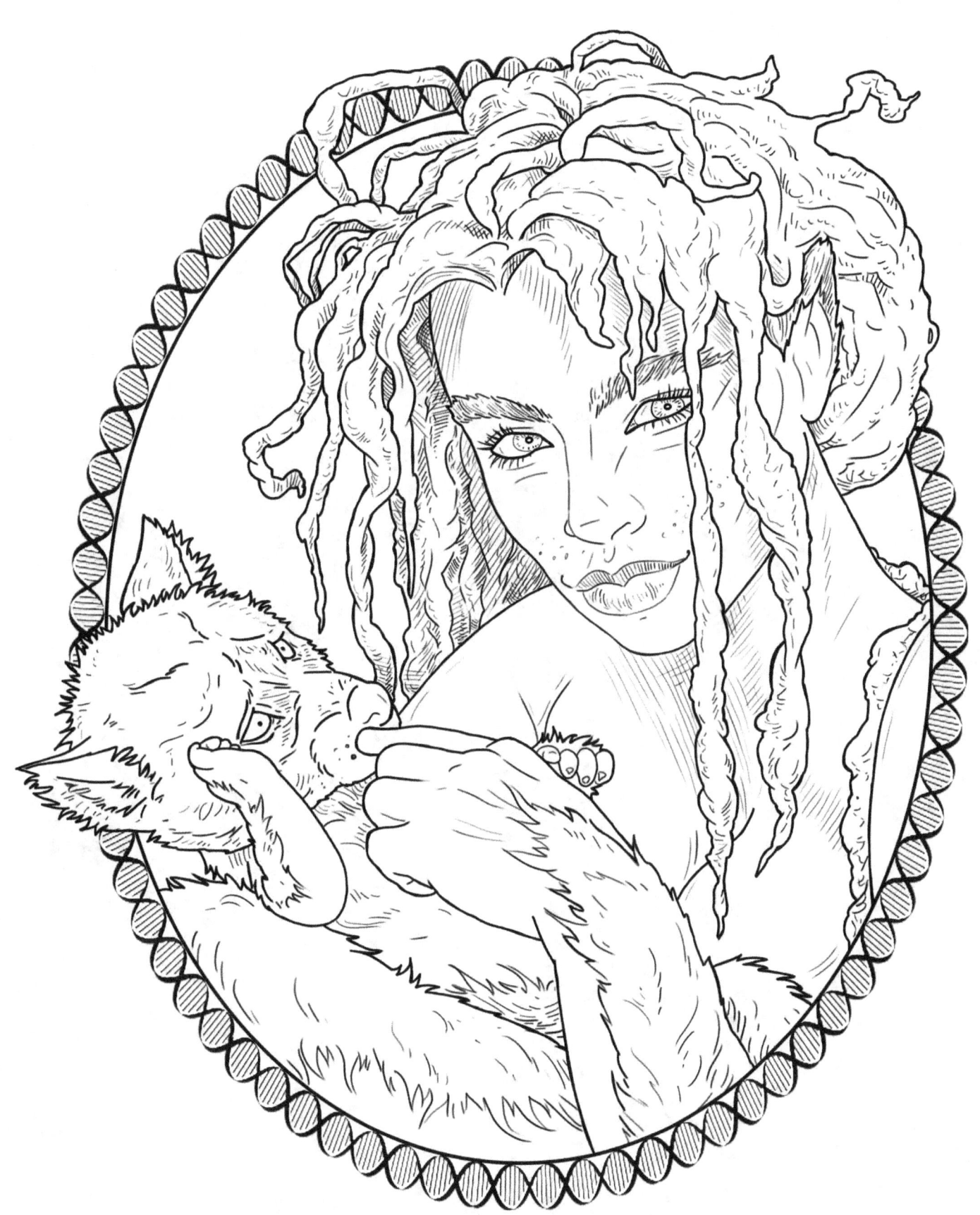

Burlesque Belle

© Lisa Mitrokhin

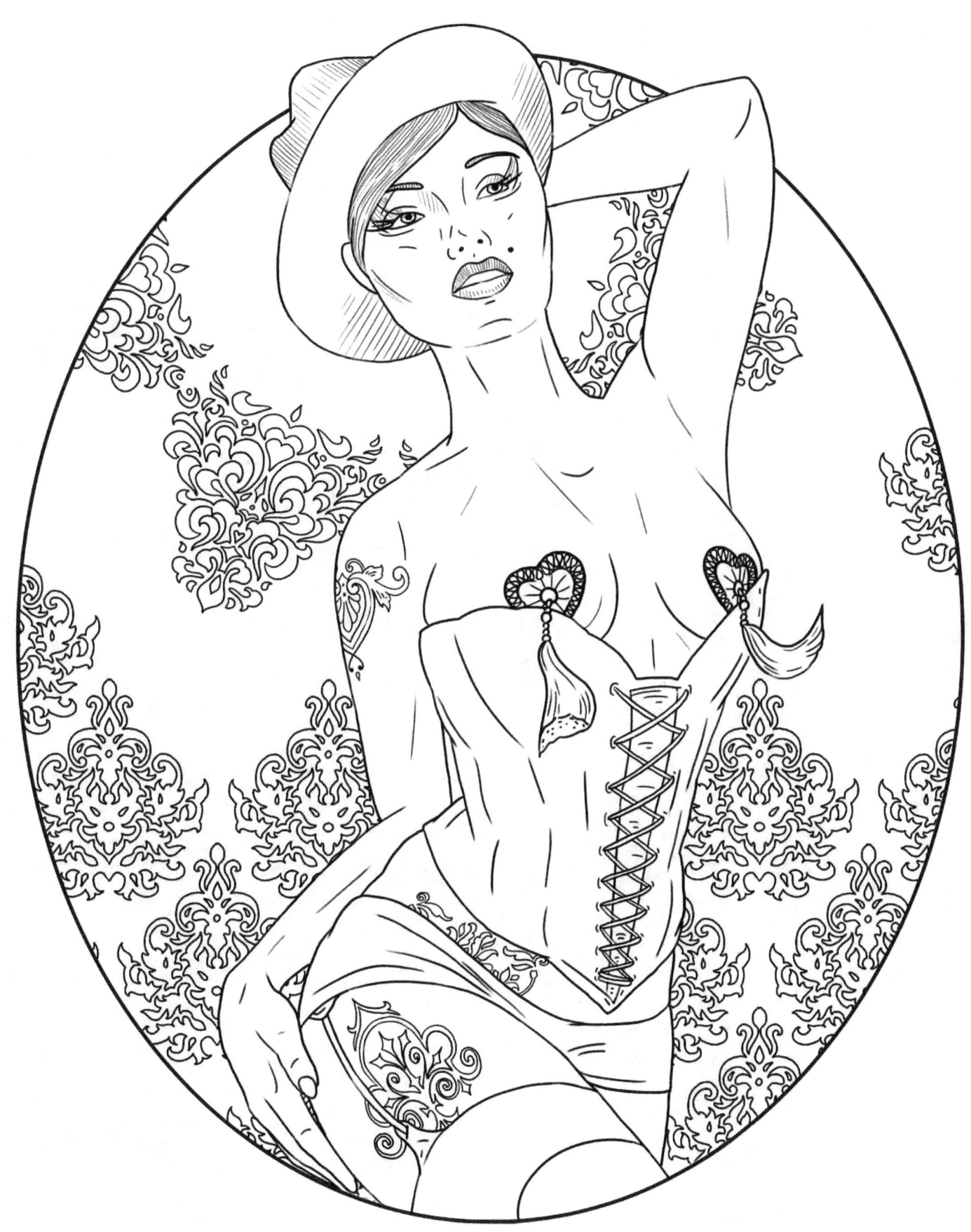

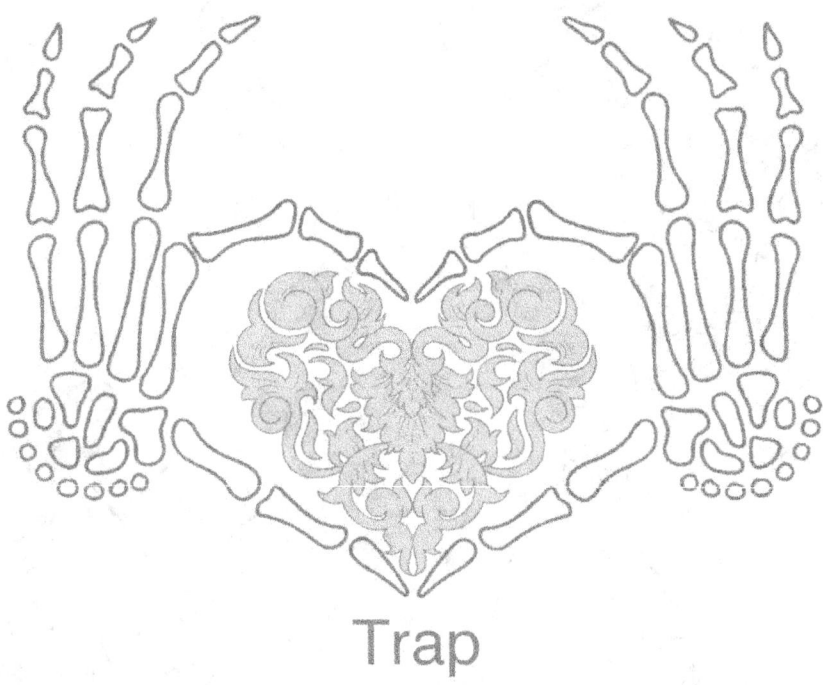

Trap

© Lisa Mitrokhin

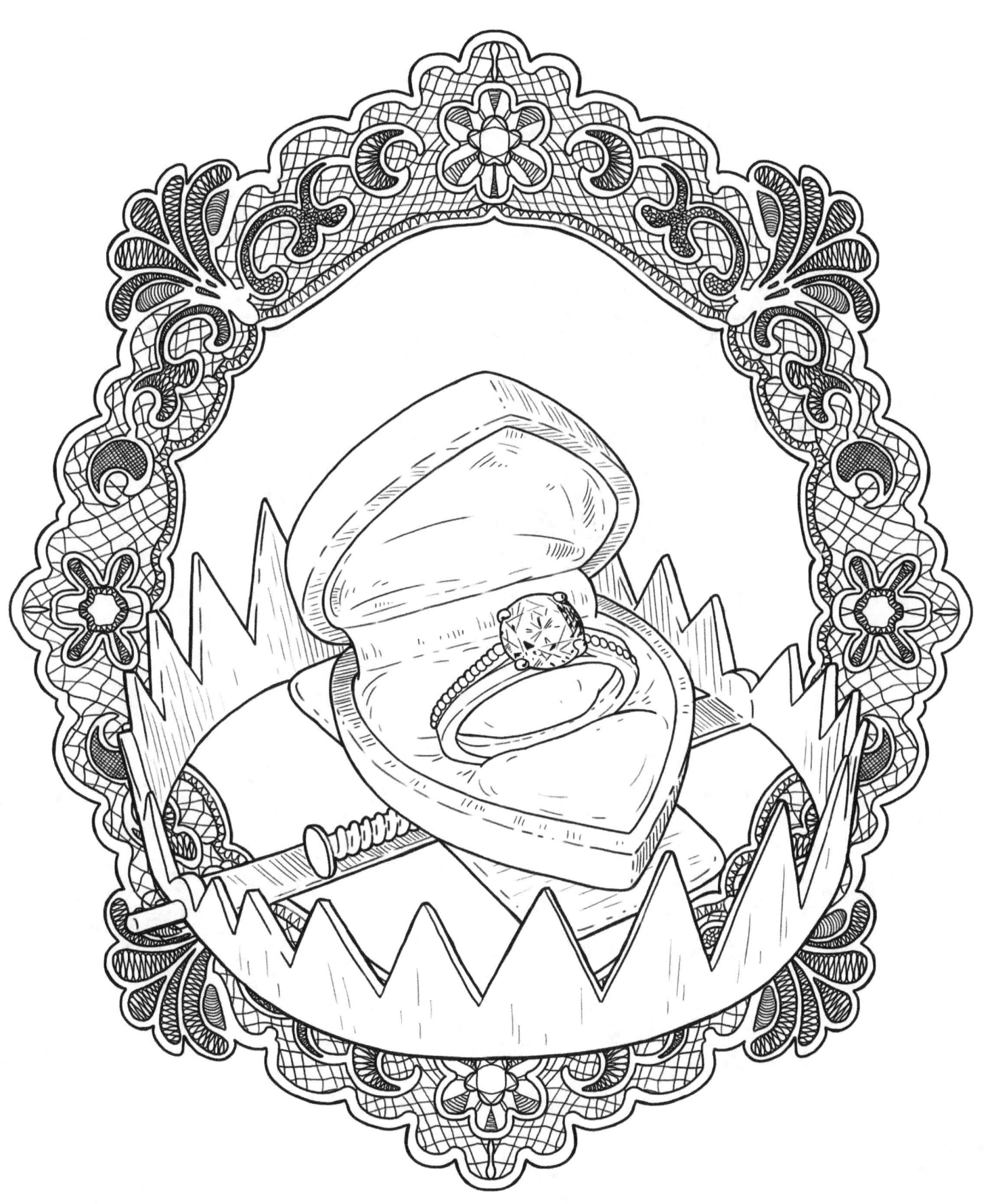

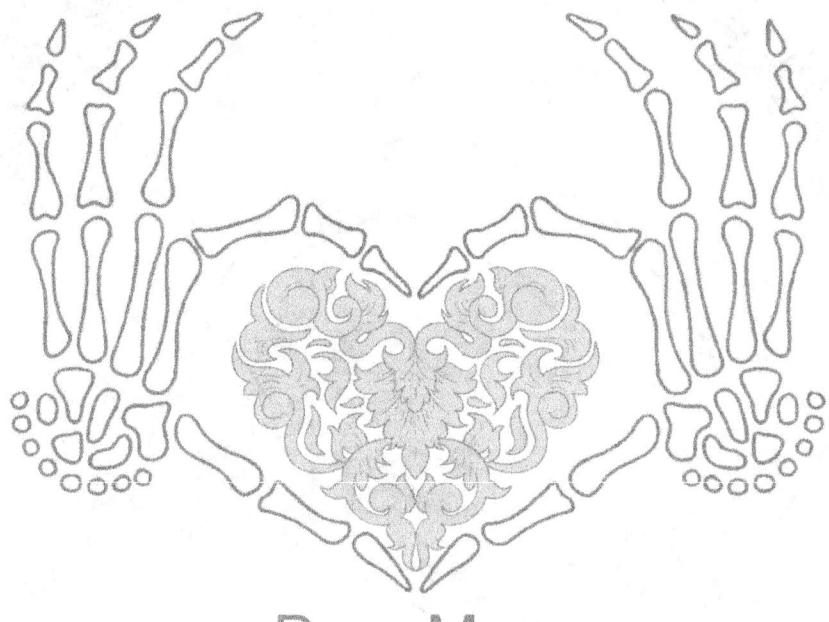

Dear Mom

© Lisa Mitrokhin

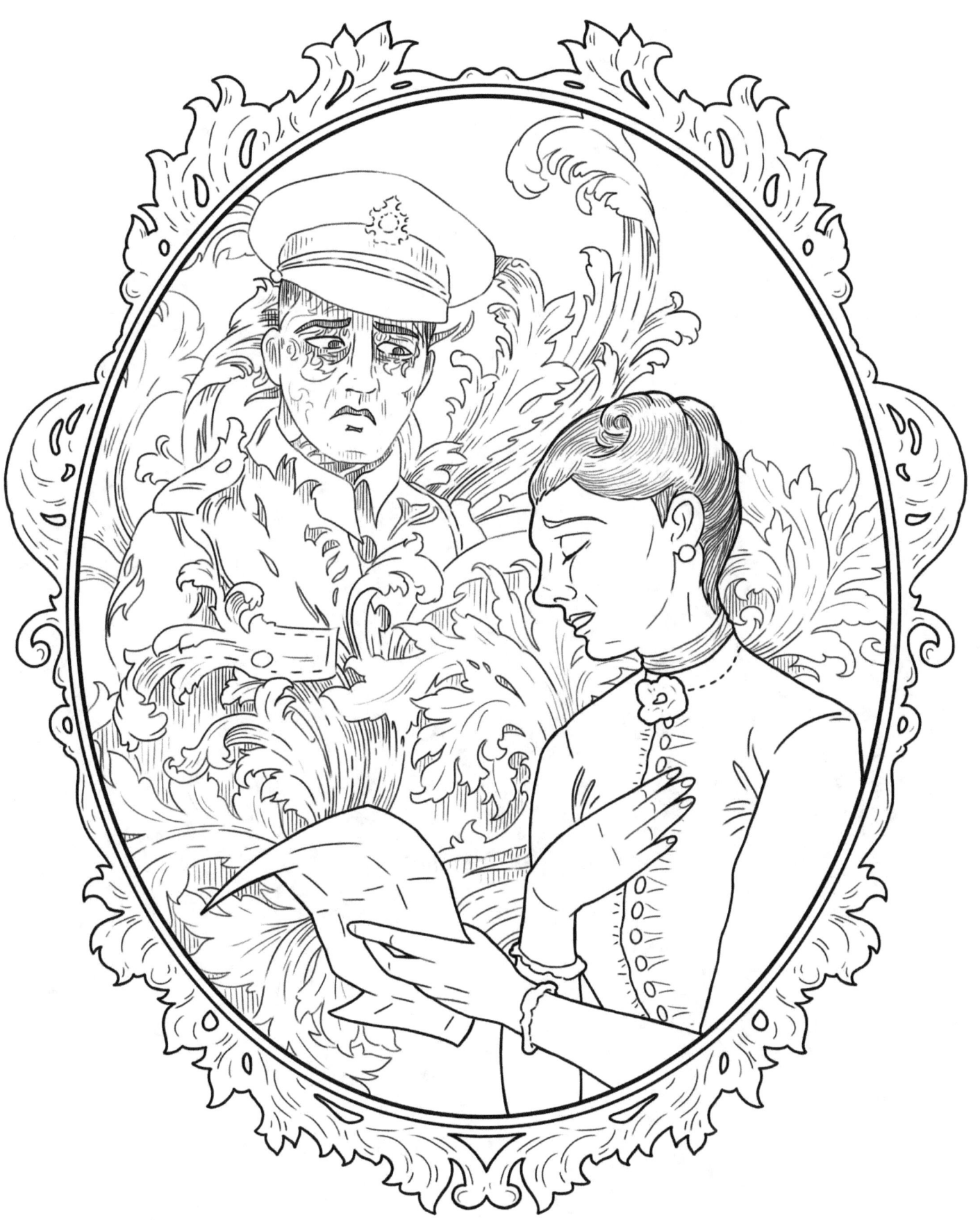

Leda and the Swan

© Lisa Mitrokhin

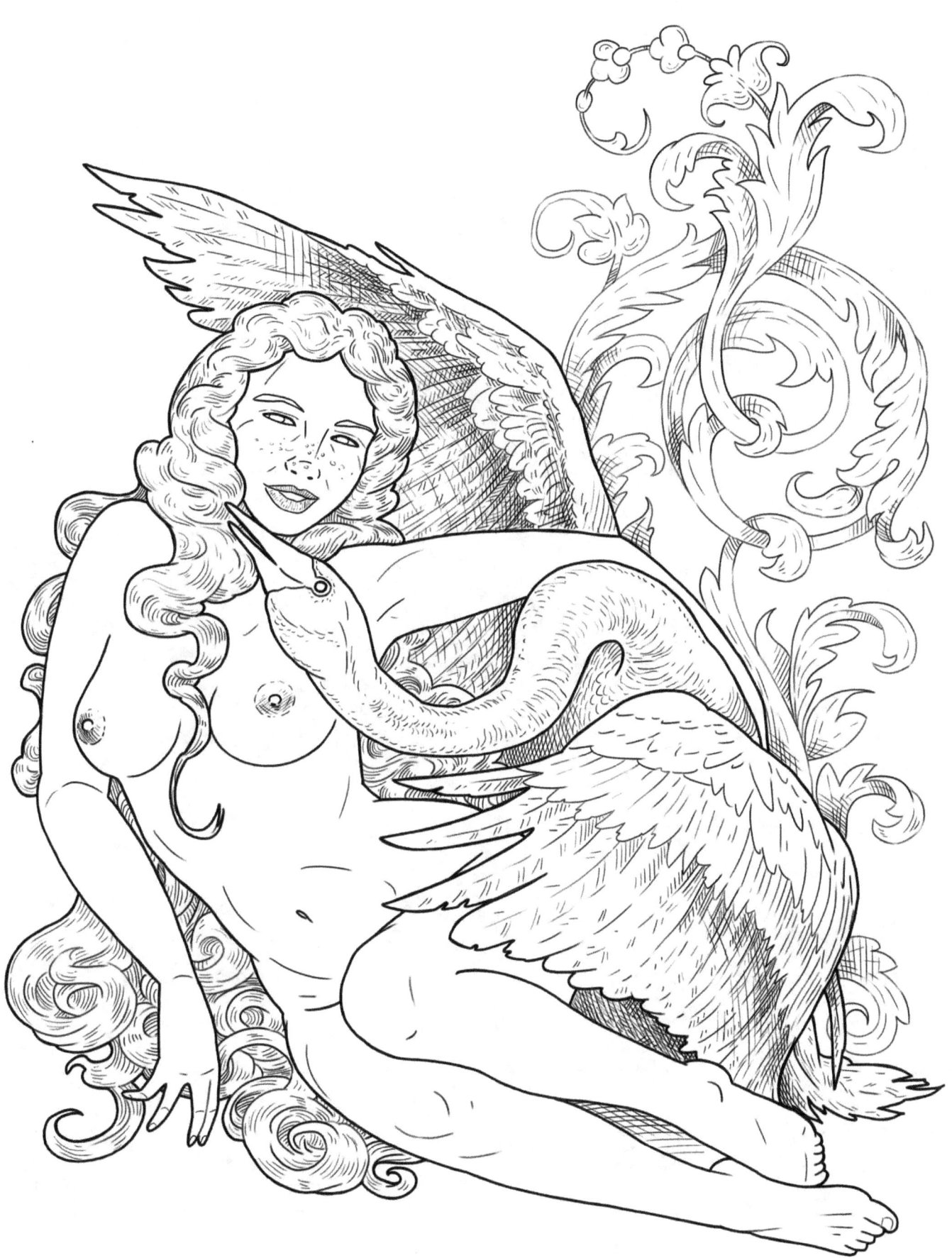

Two to Tango

© Lisa Mitrokhin

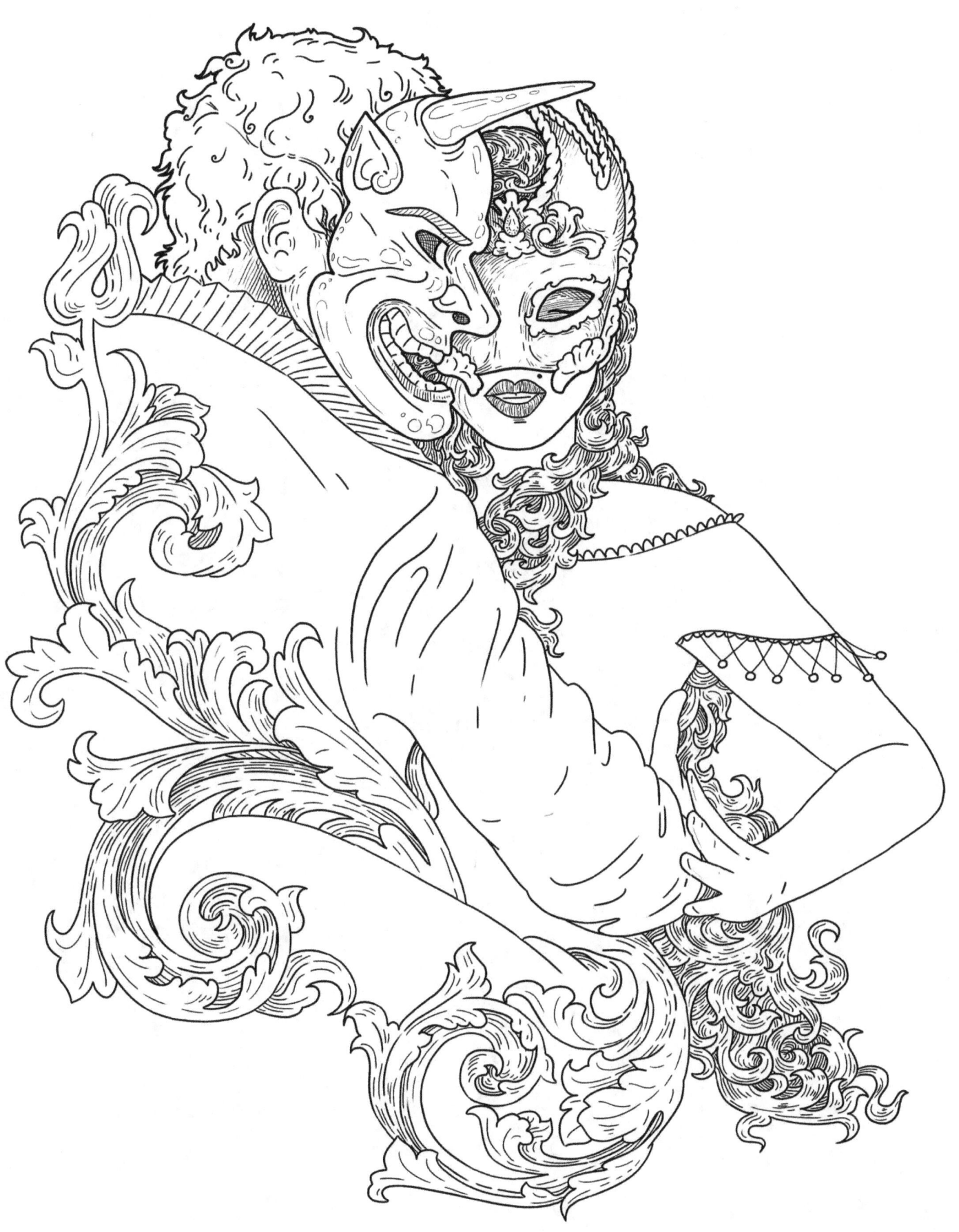

Frog Princess

© Lisa Mitrokhin

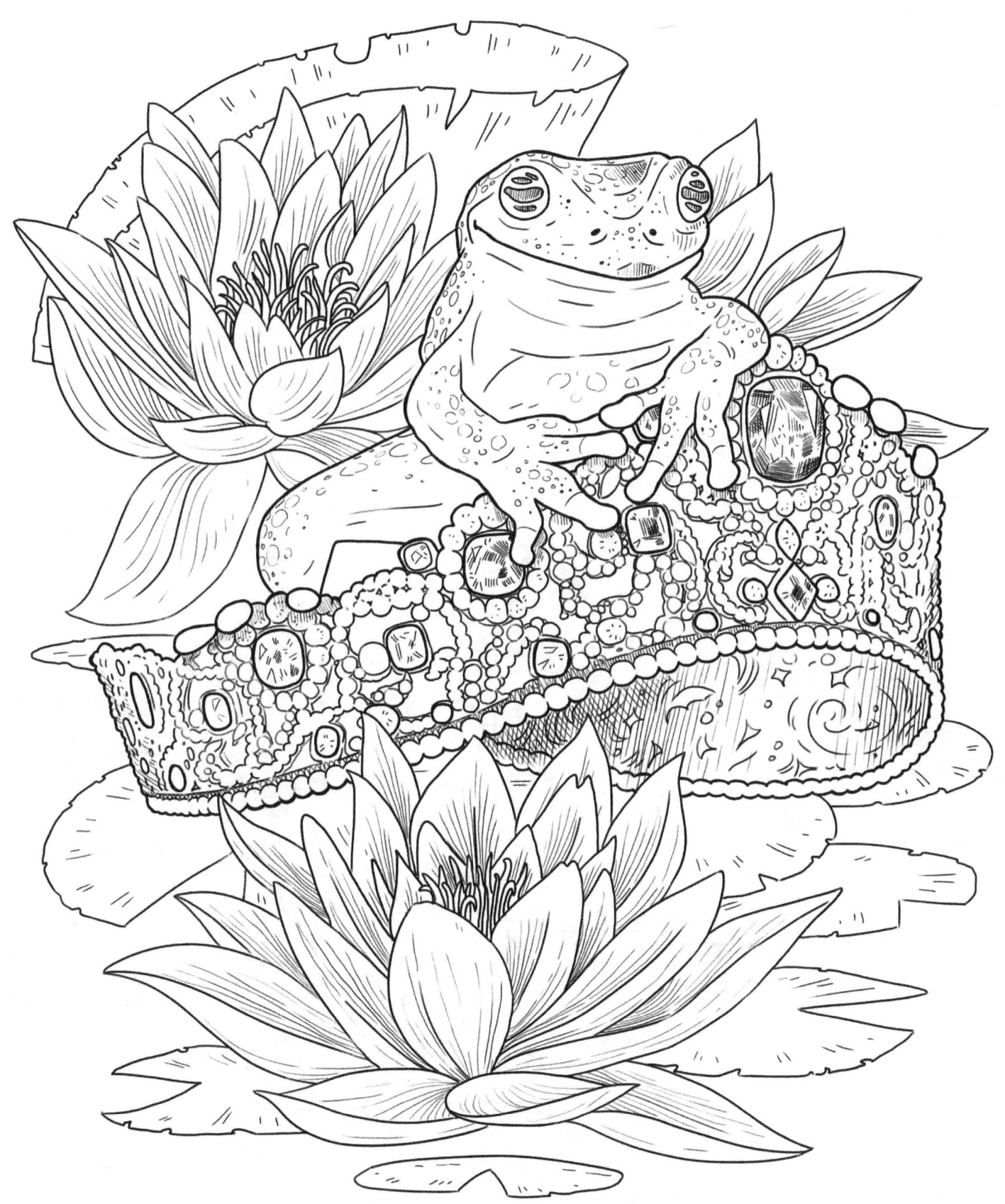

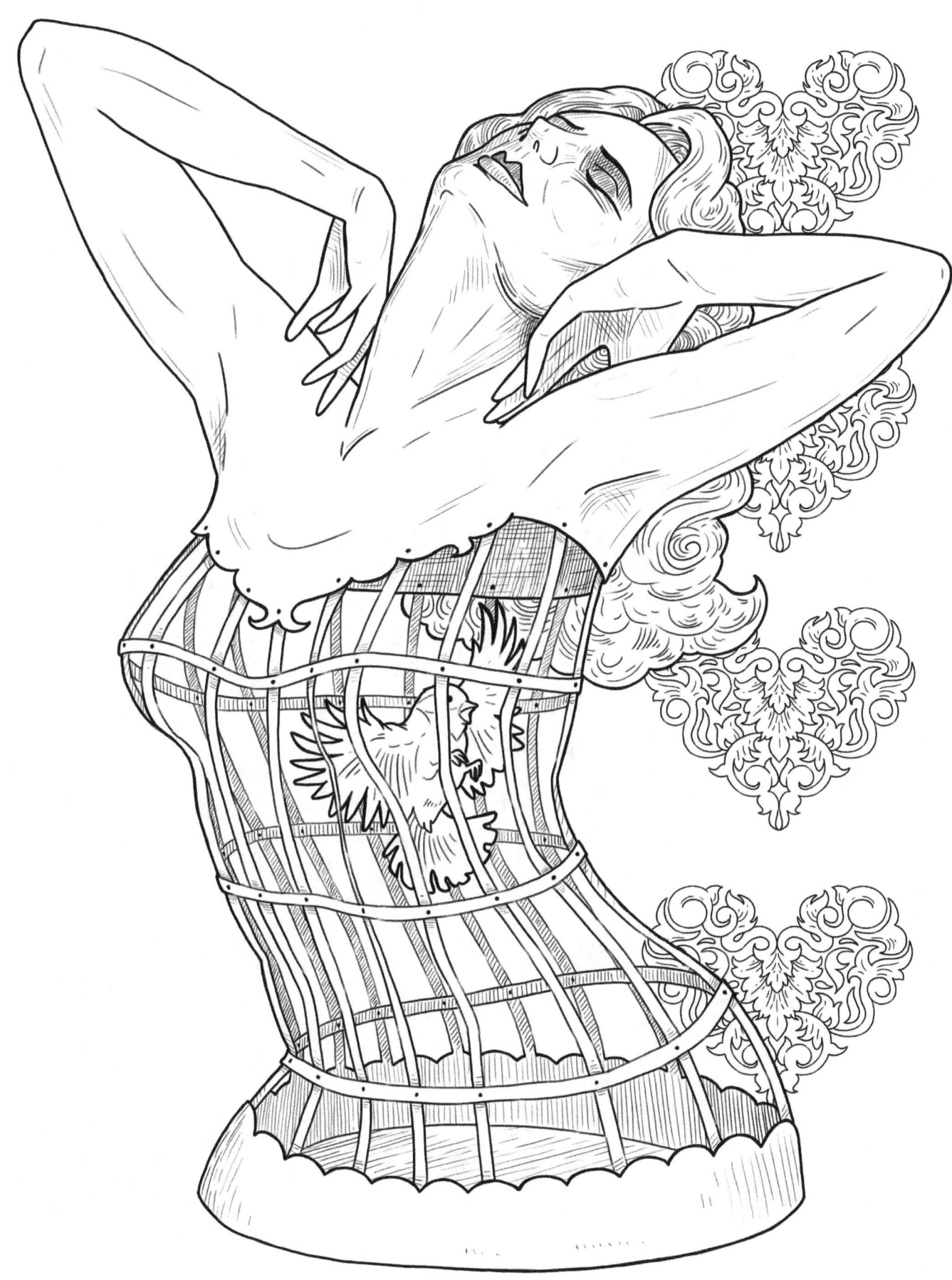

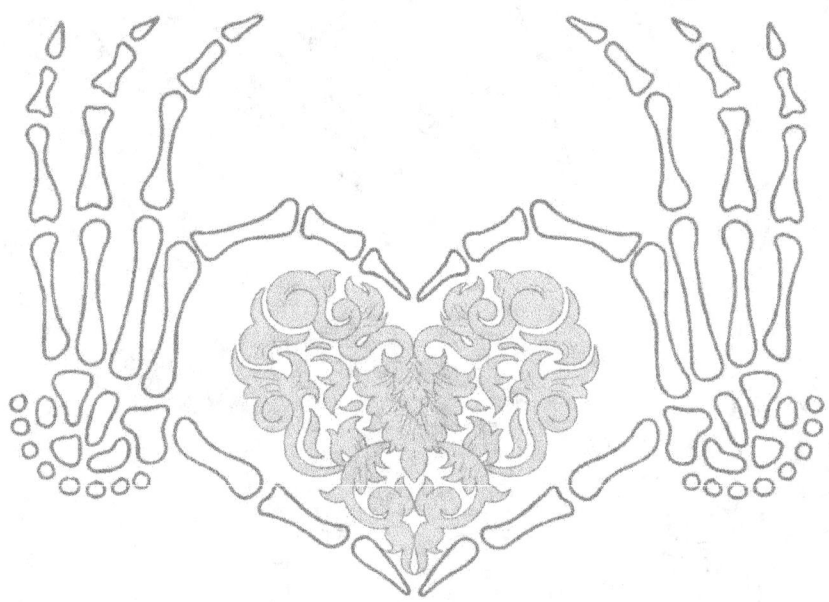

Dance Partners

© Lisa Mitrokhin

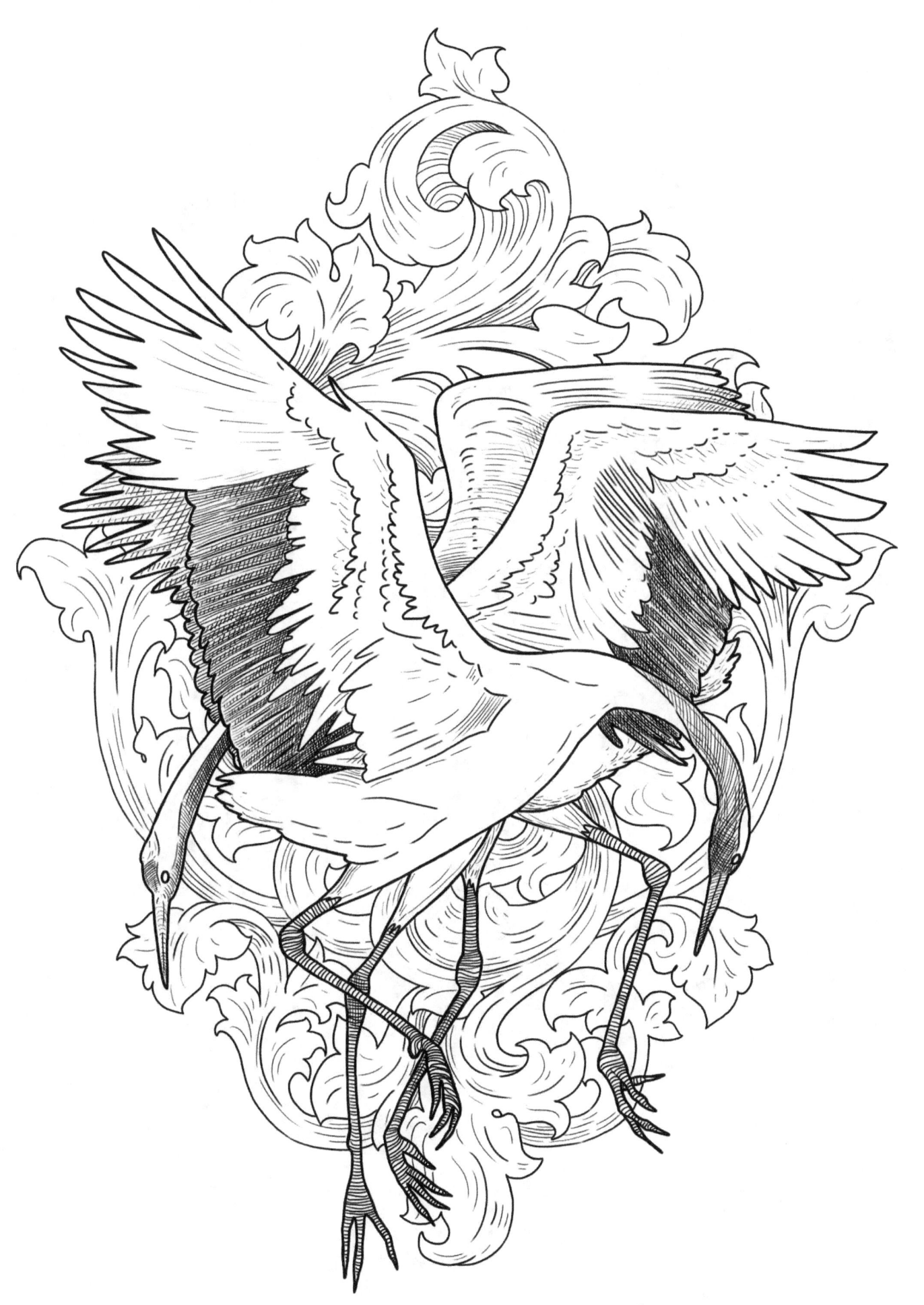

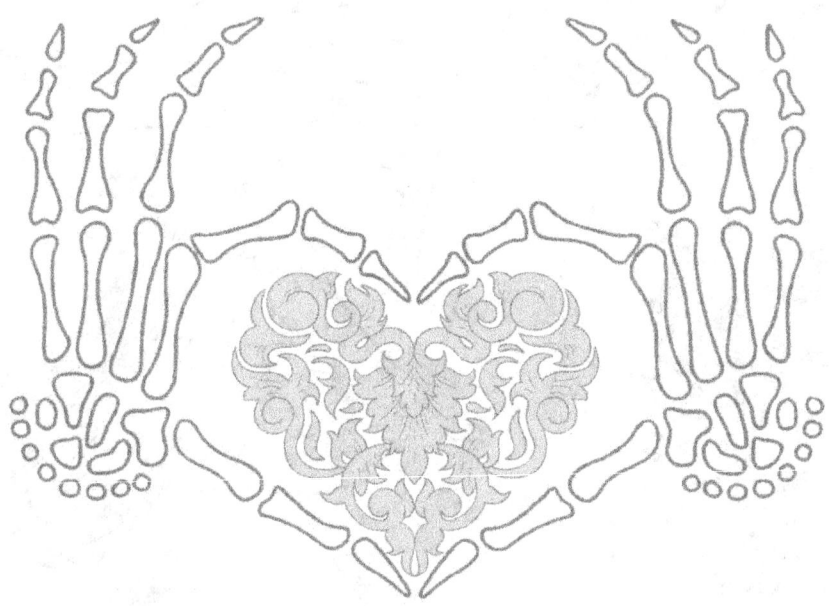

Till Death Do Us Join

© Lisa Mitrokhin

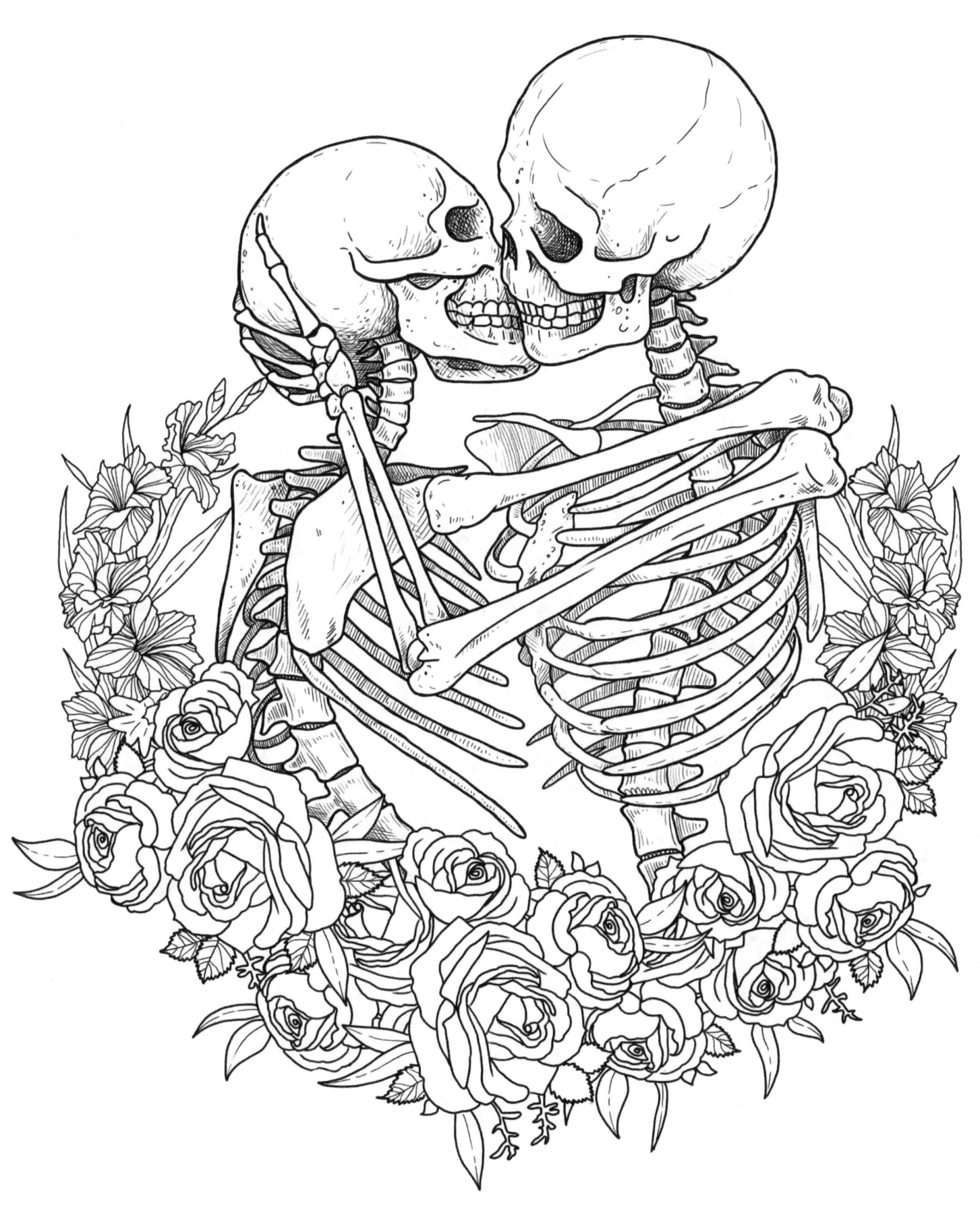

Secret Admirer

© Lisa Mitrokhin

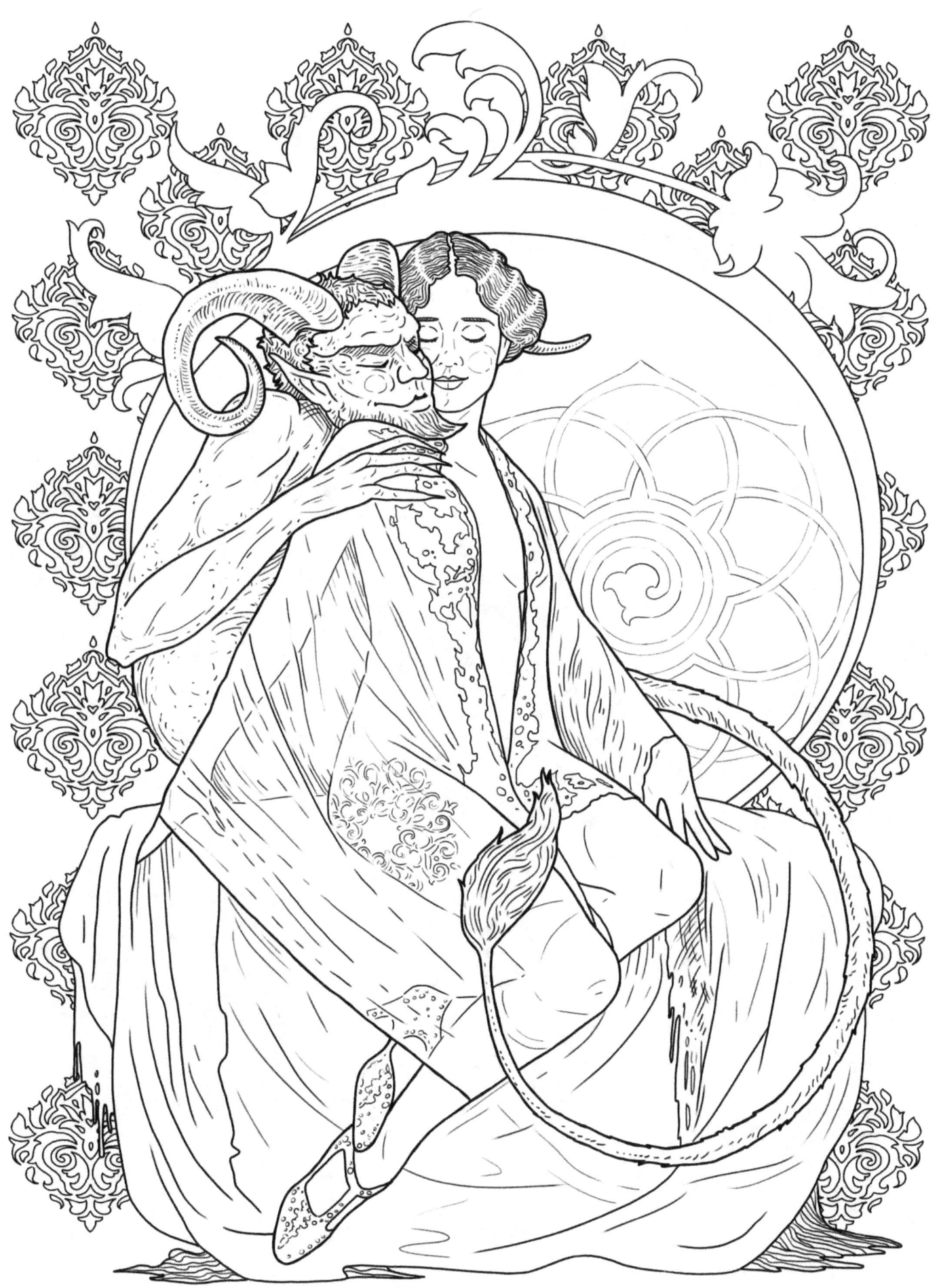

Girl's Best Friend

© Lisa Mitrokhin

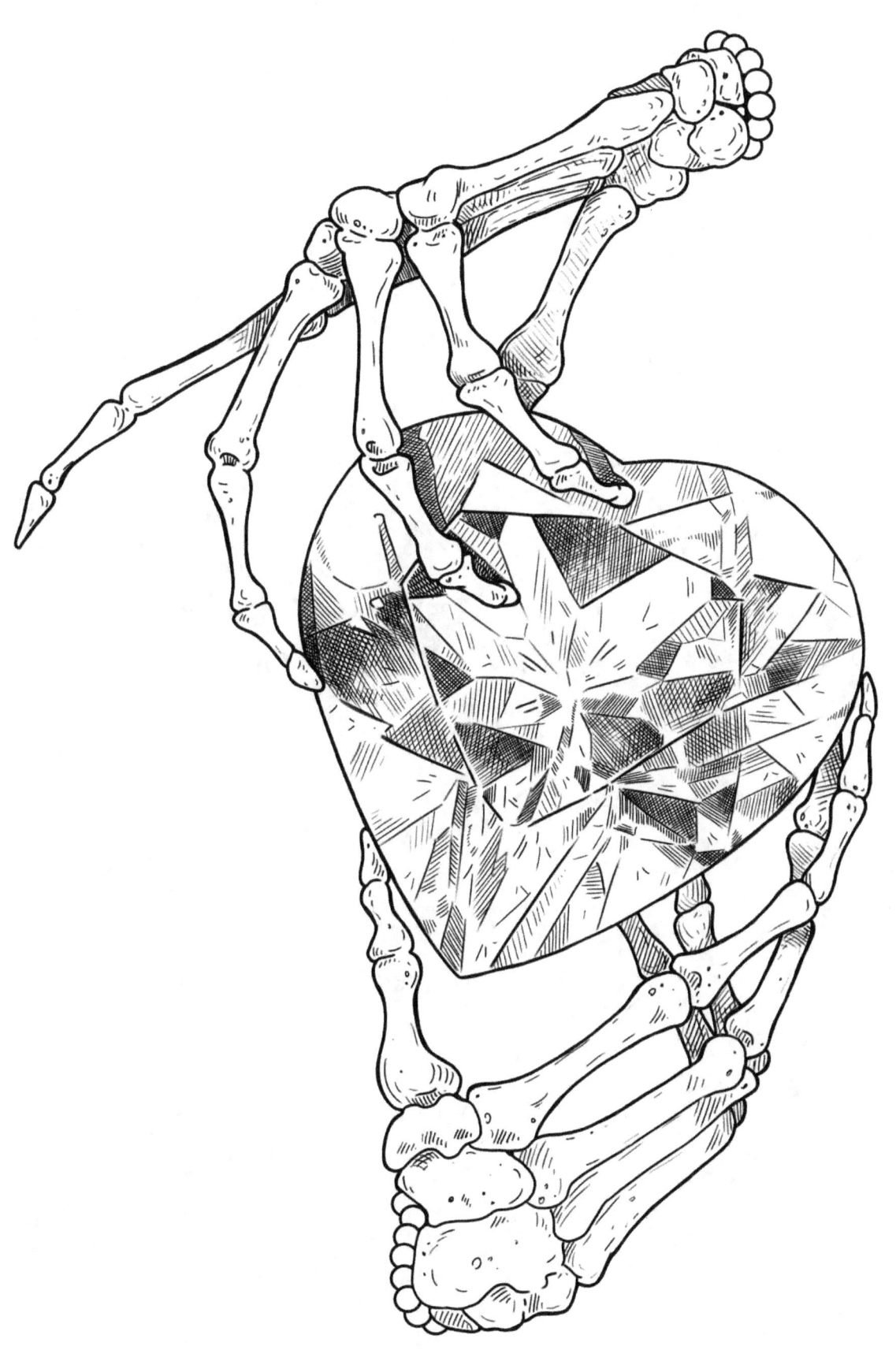

Feline Elegance

© Lisa Mitrokhin

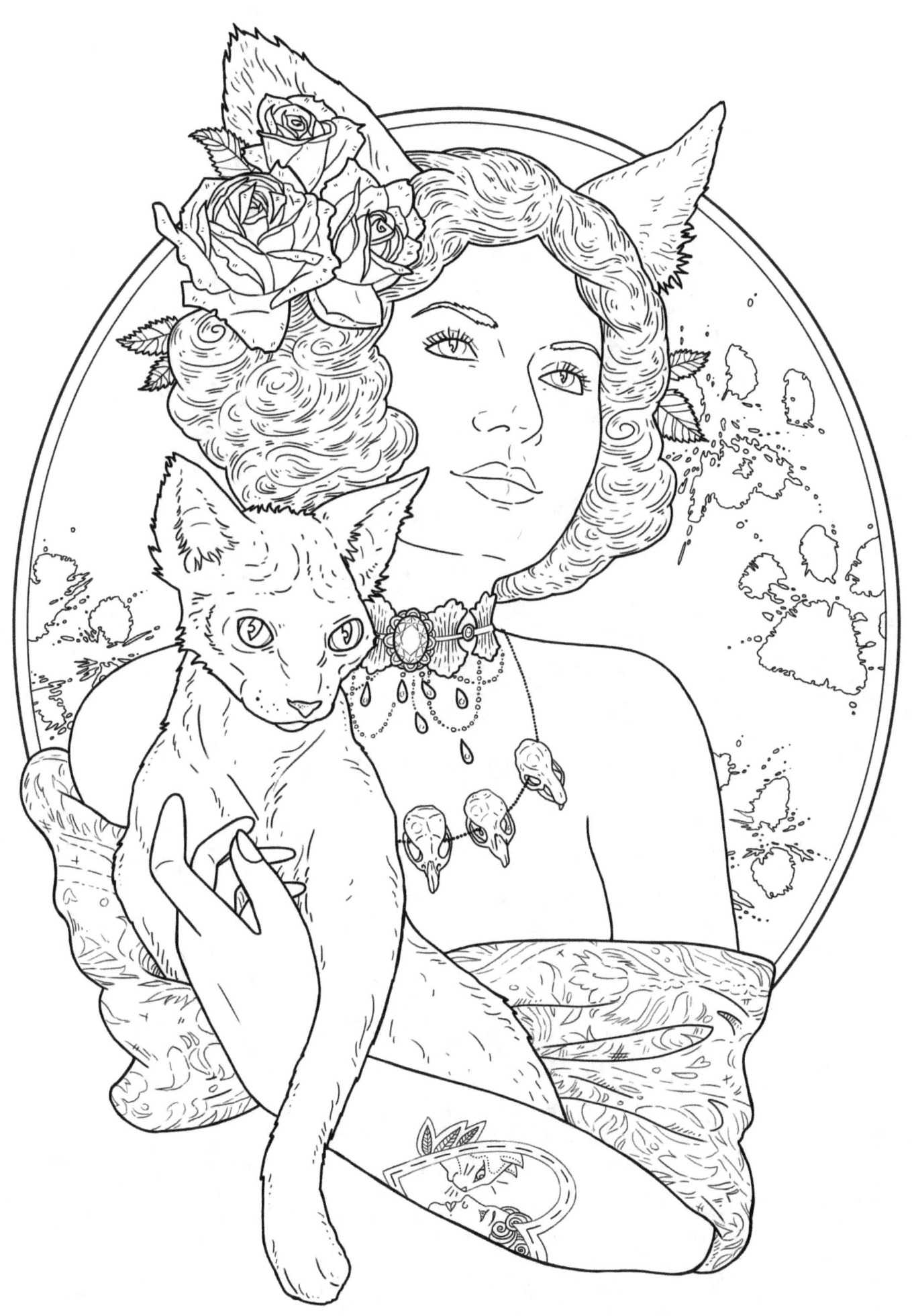

Love Letter

© Lisa Mitrokhin

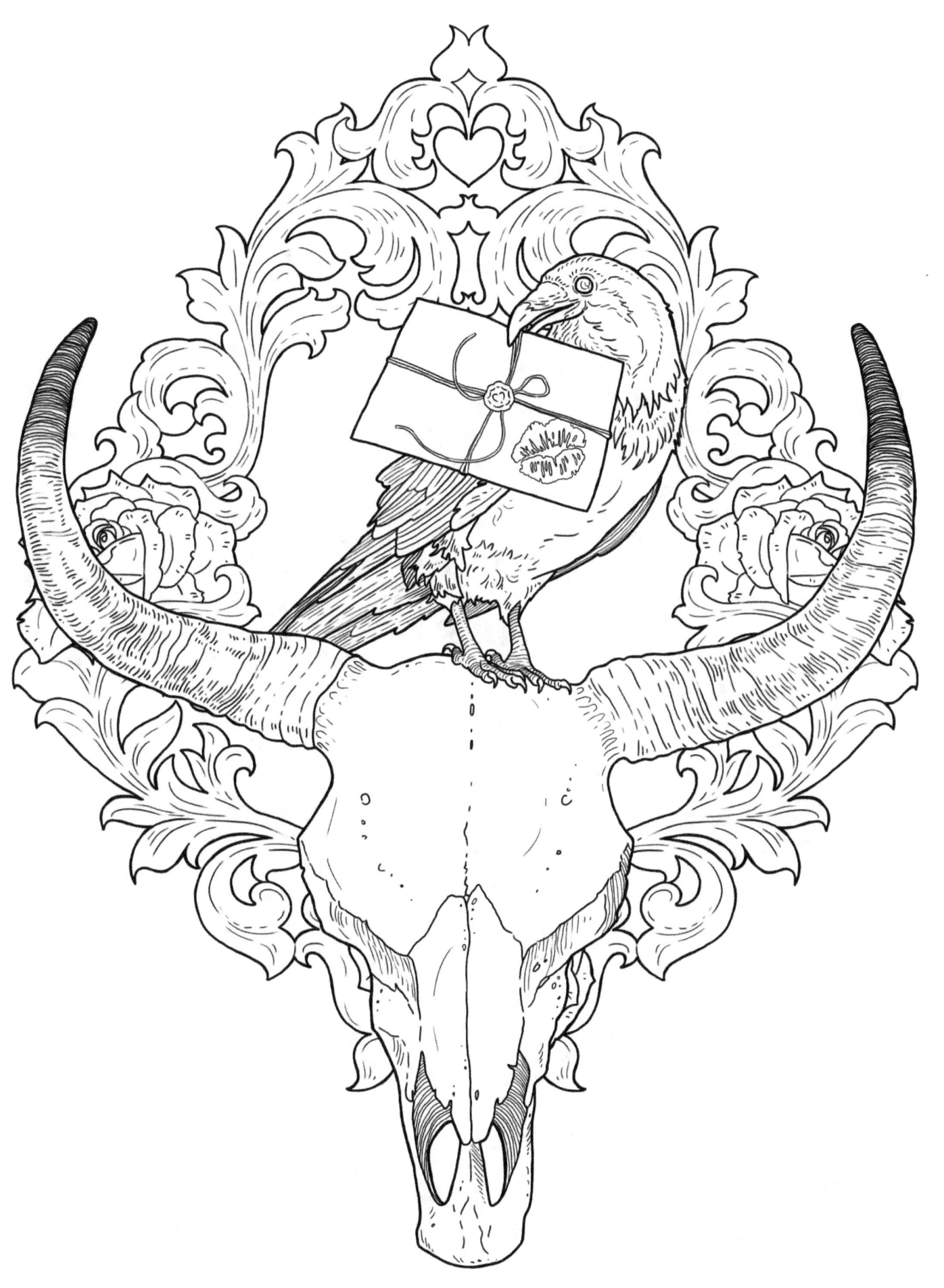

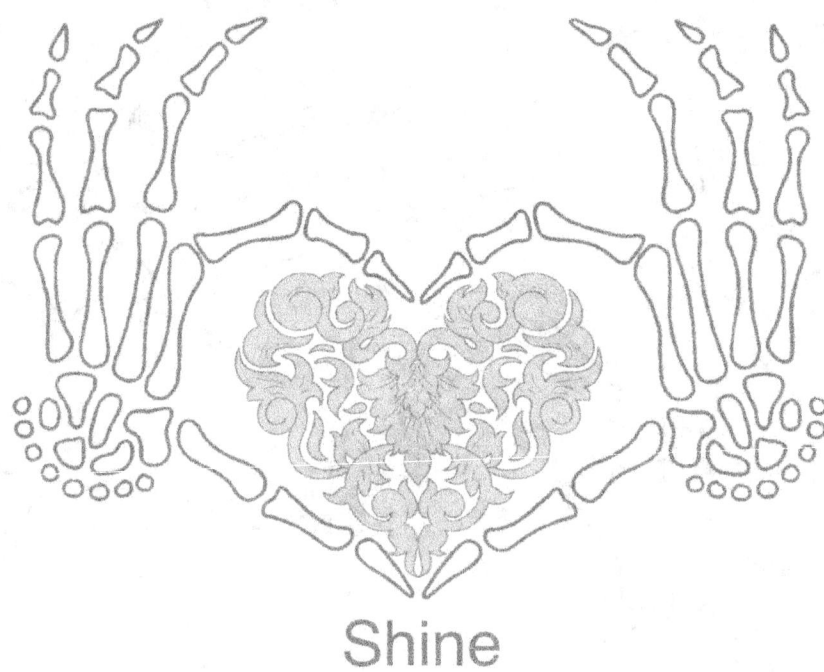

Shine

© Lisa Mitrokhin

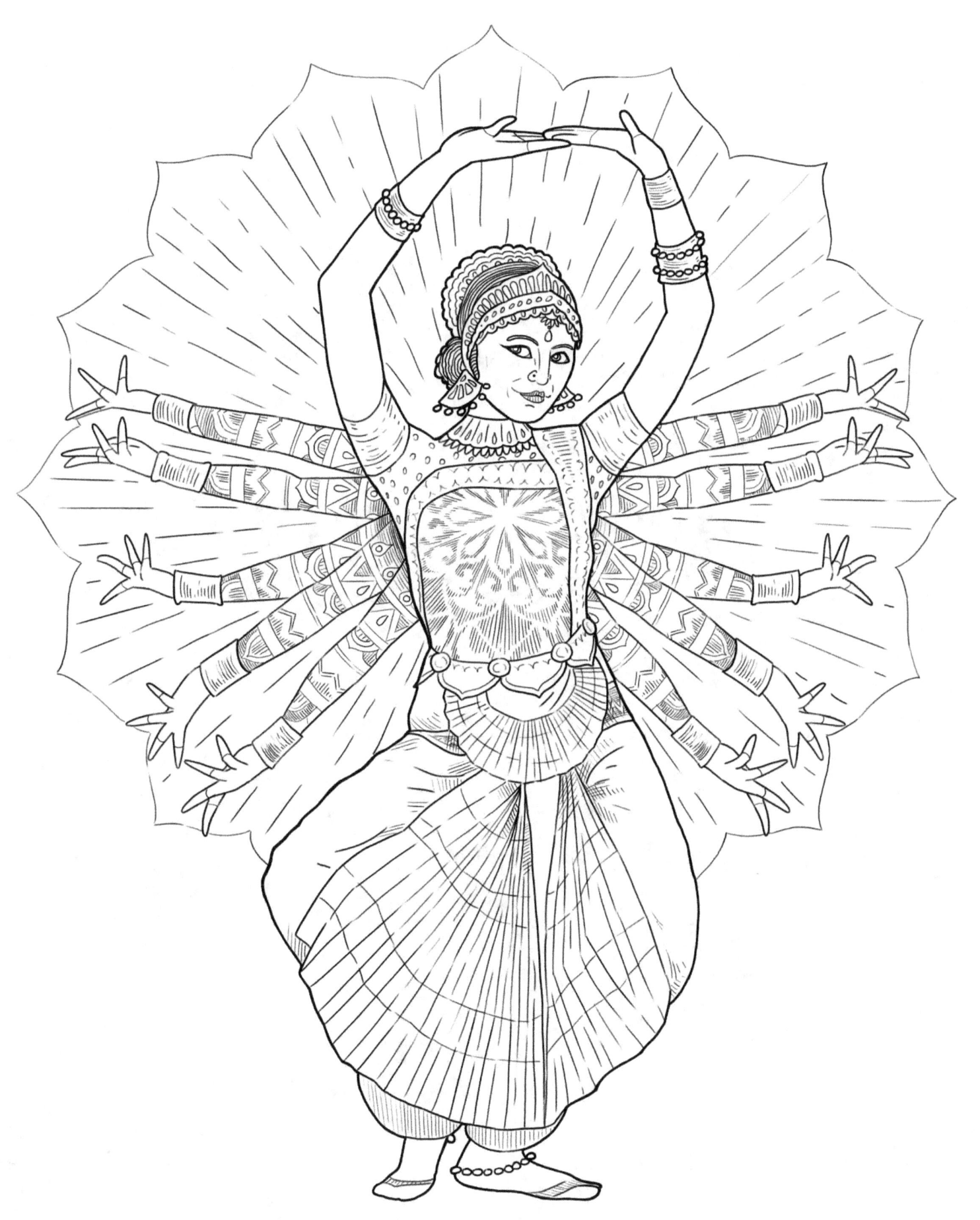

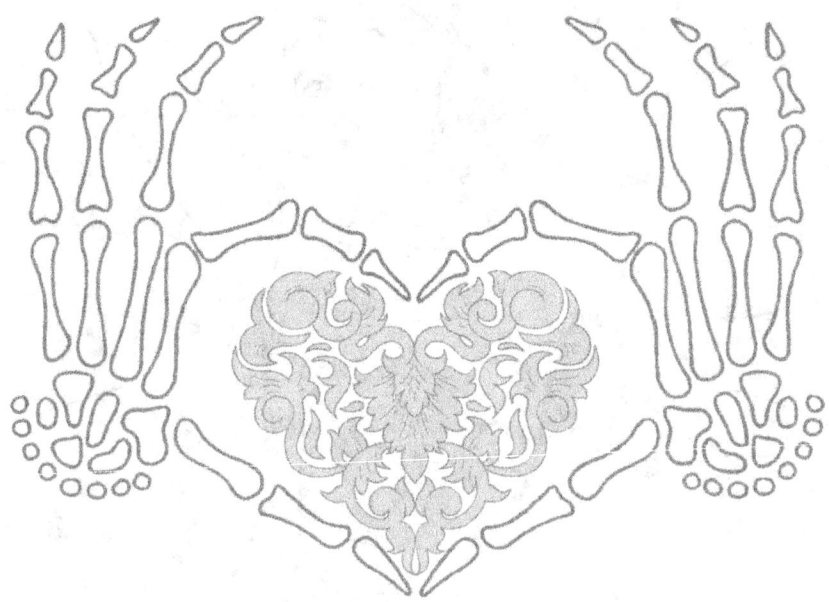

Father of the Bride

© Lisa Mitrokhin

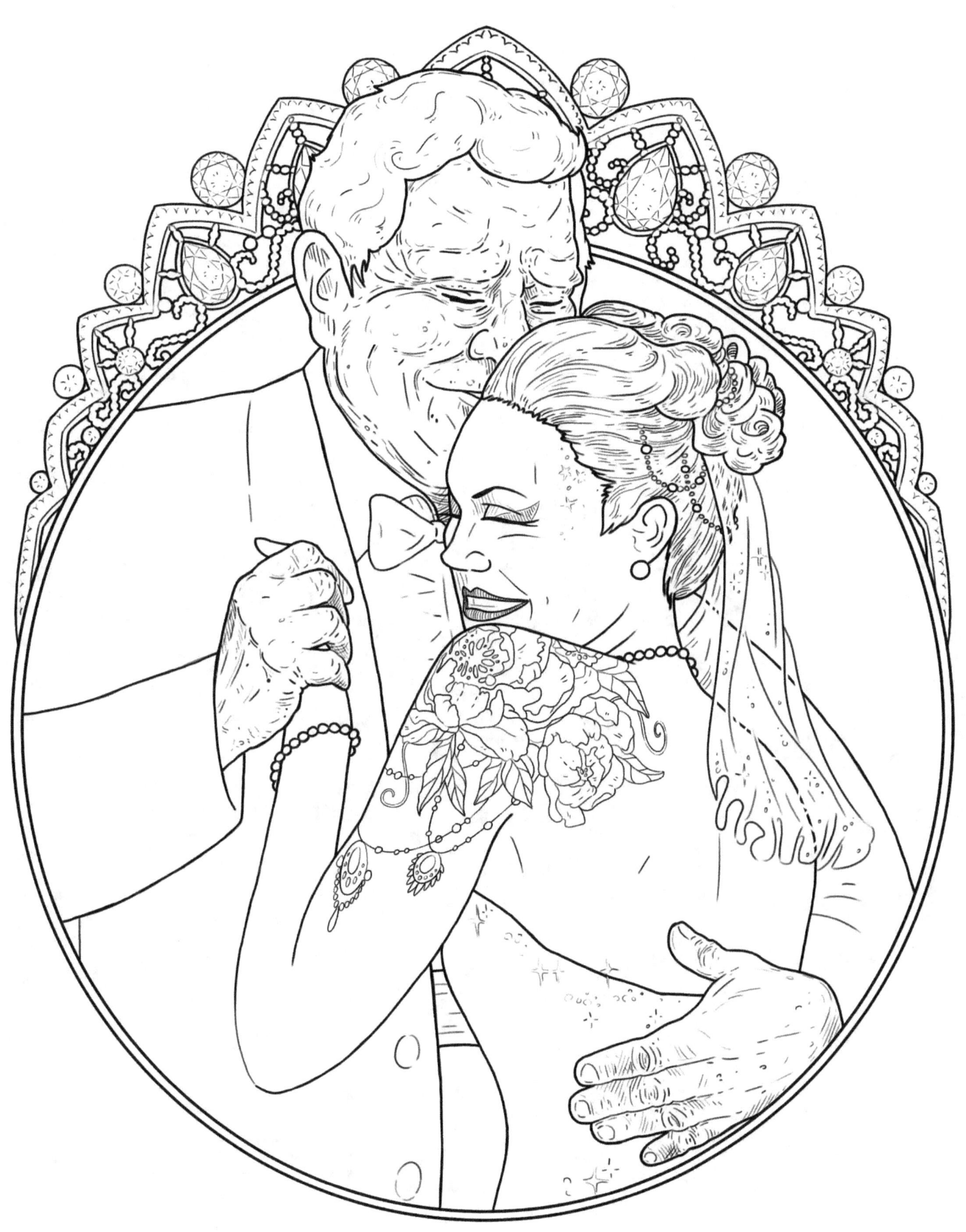

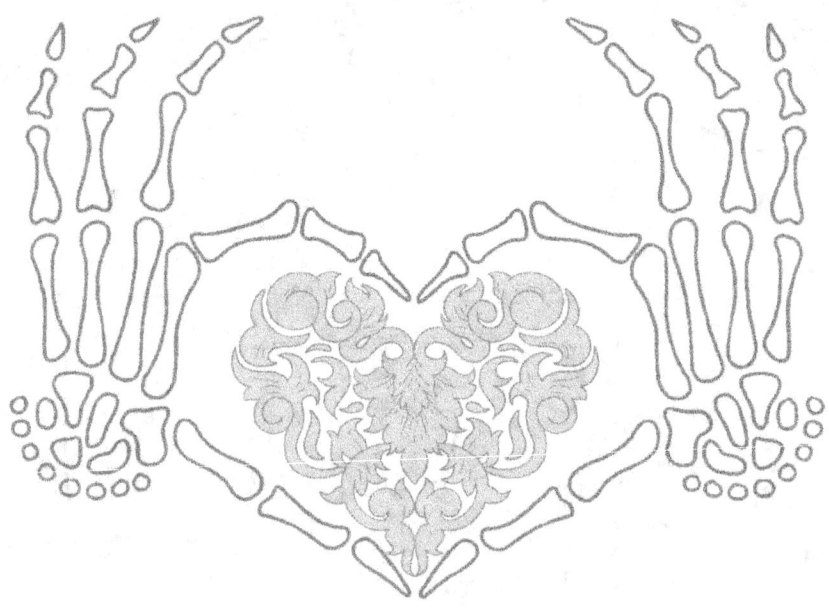

Eternal Beauty

© Lisa Mitrokhin

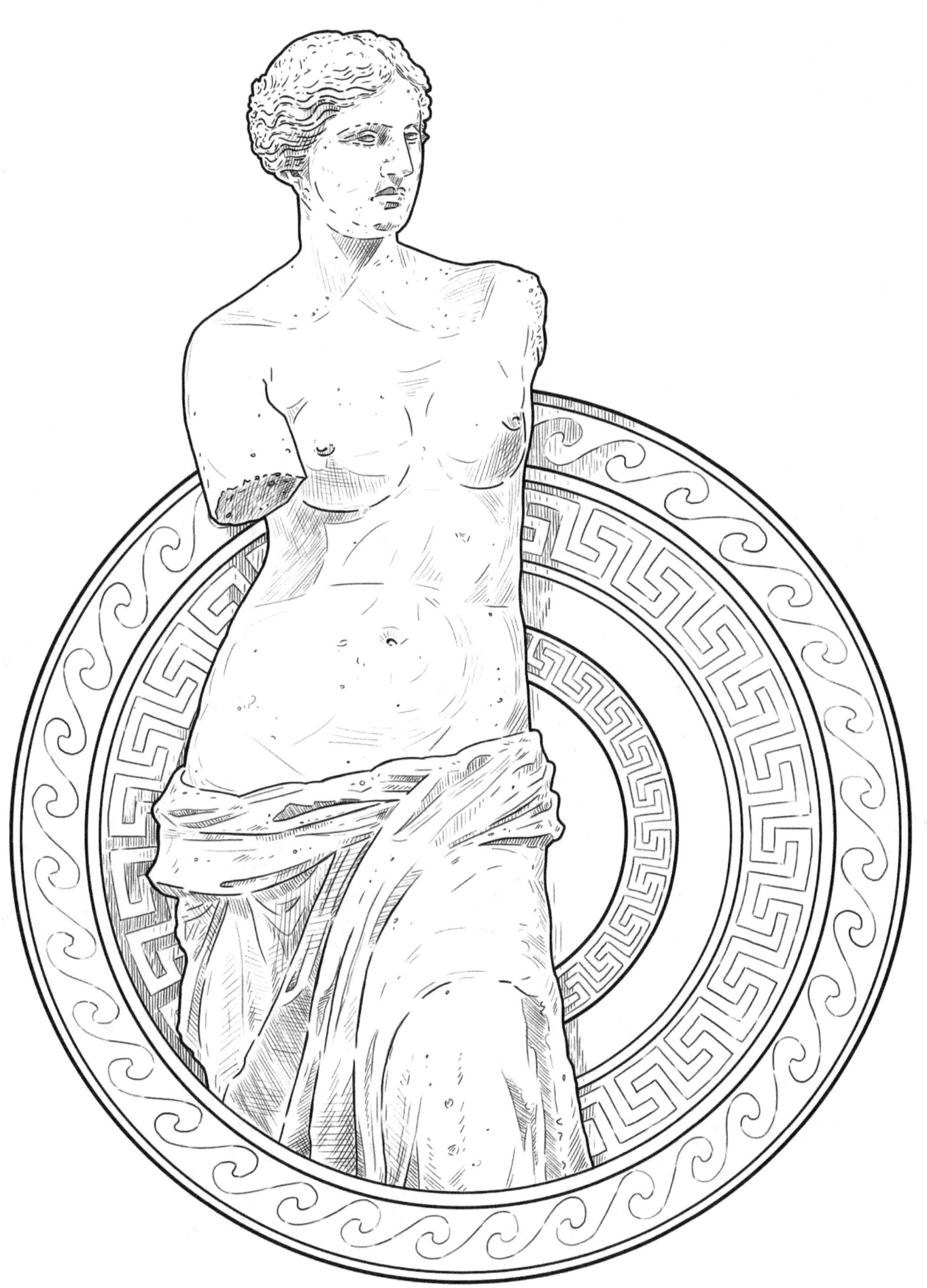

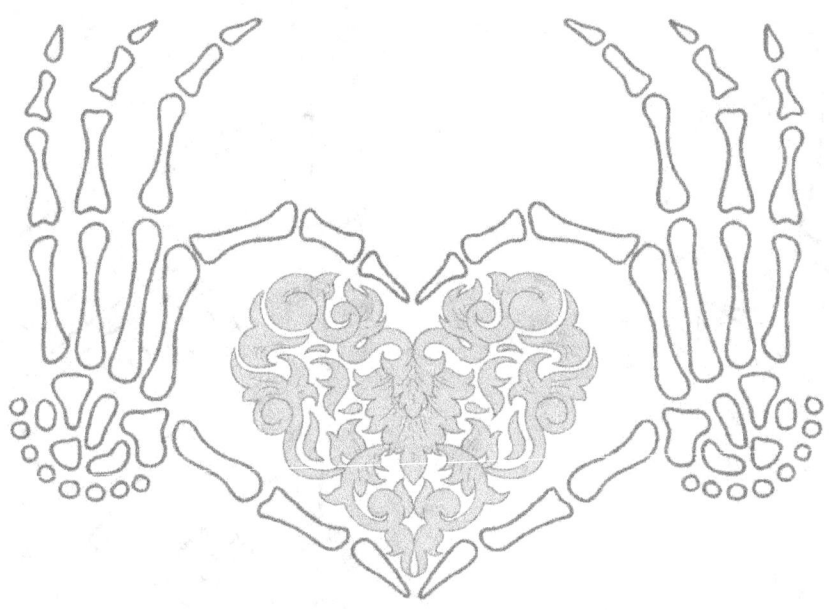

Treasure

© Lisa Mitrokhin

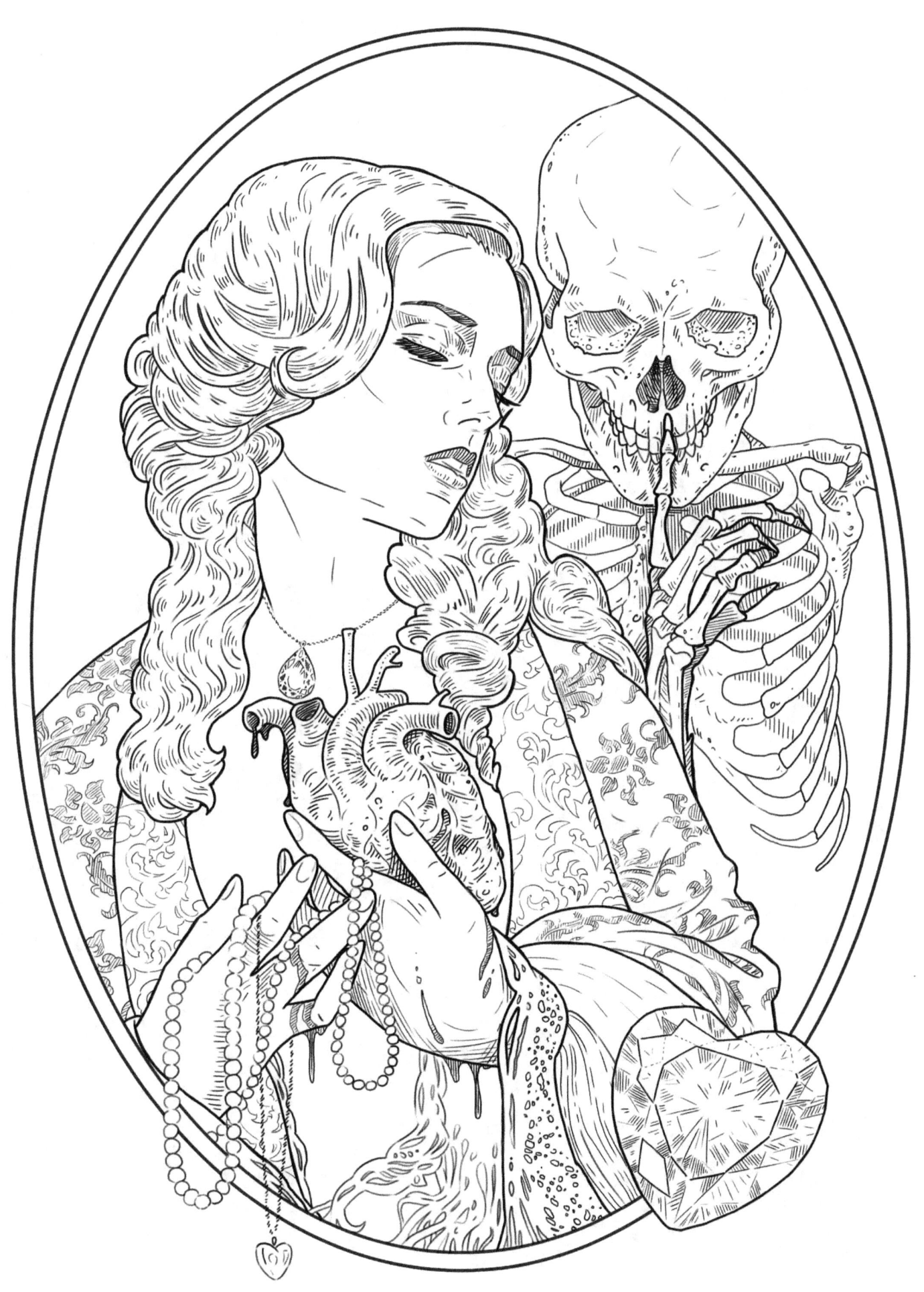

Bleeding Hearts

© Lisa Mitrokhin

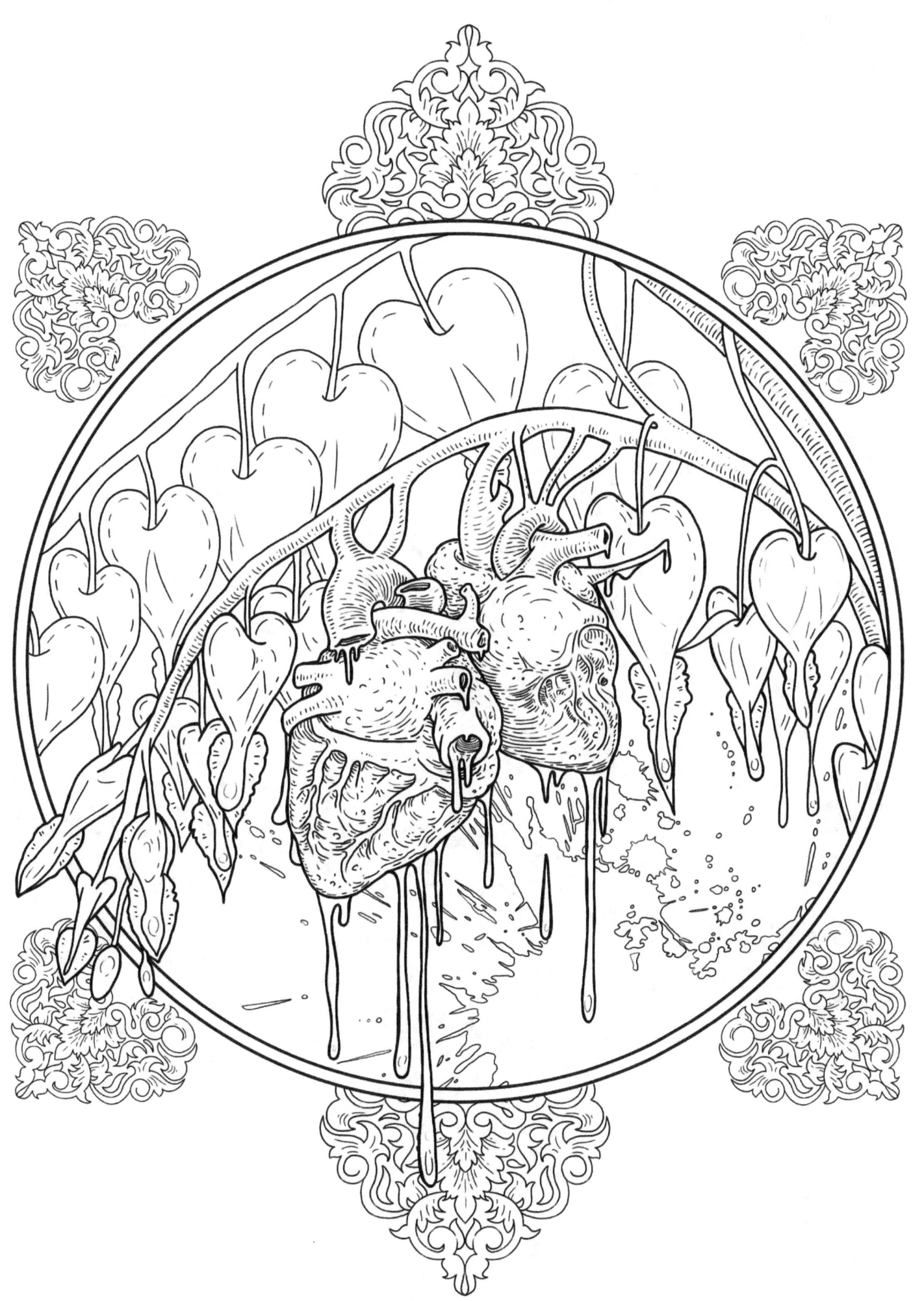

Heart of Gold

© Lisa Mitrokhin

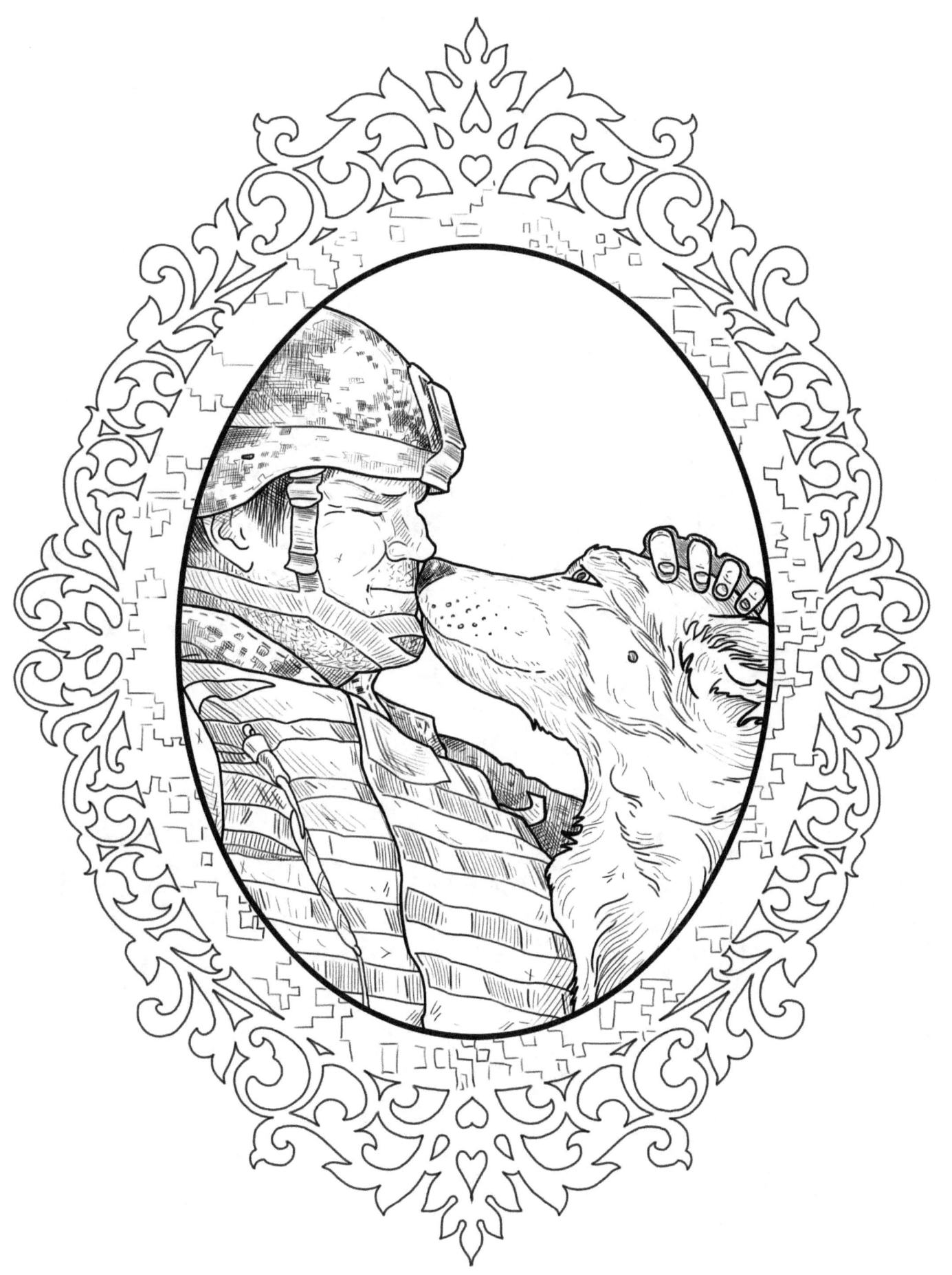

Crane Wife

© Lisa Mitrokhin

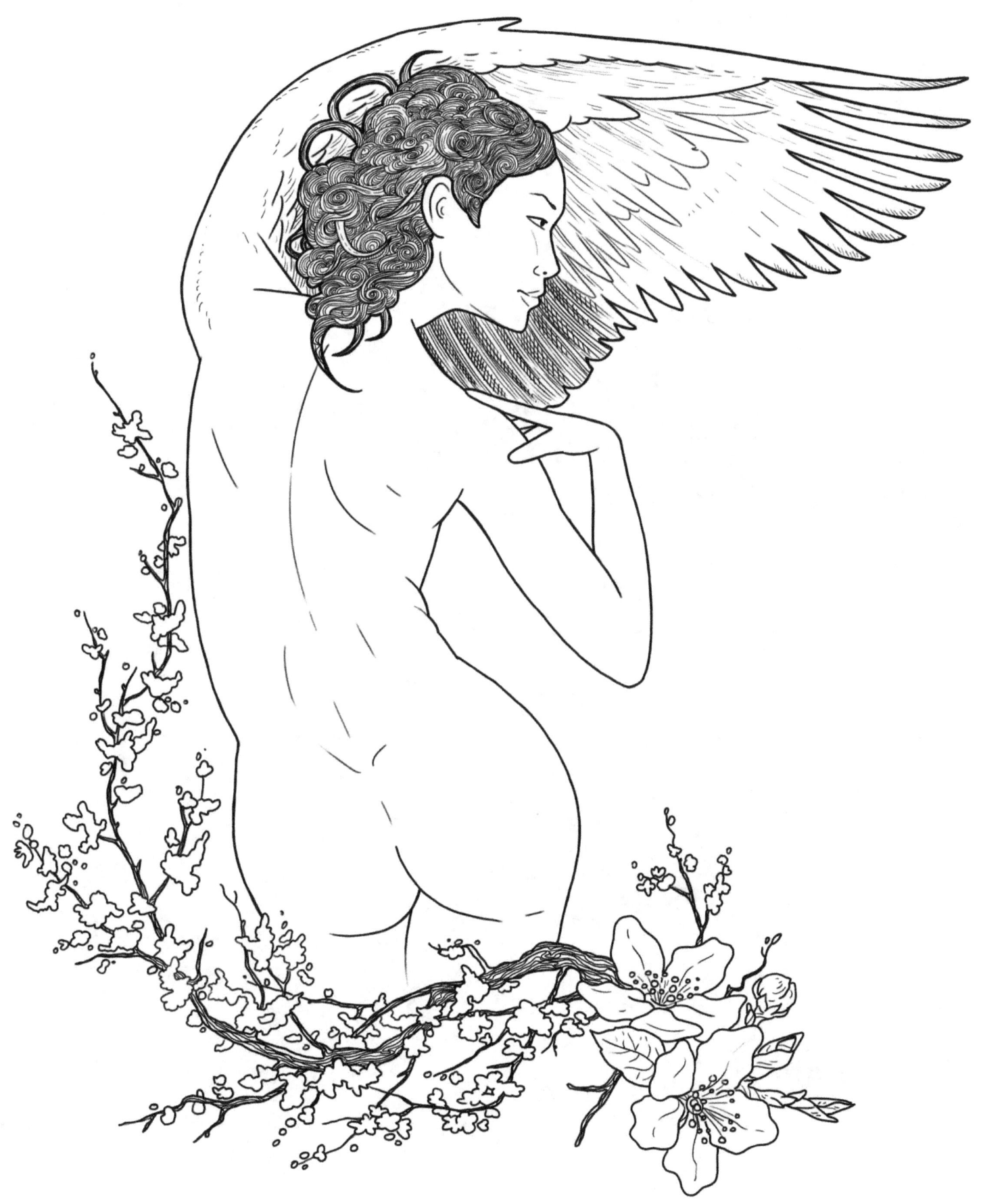

Blood Line

© Lisa Mitrokhin

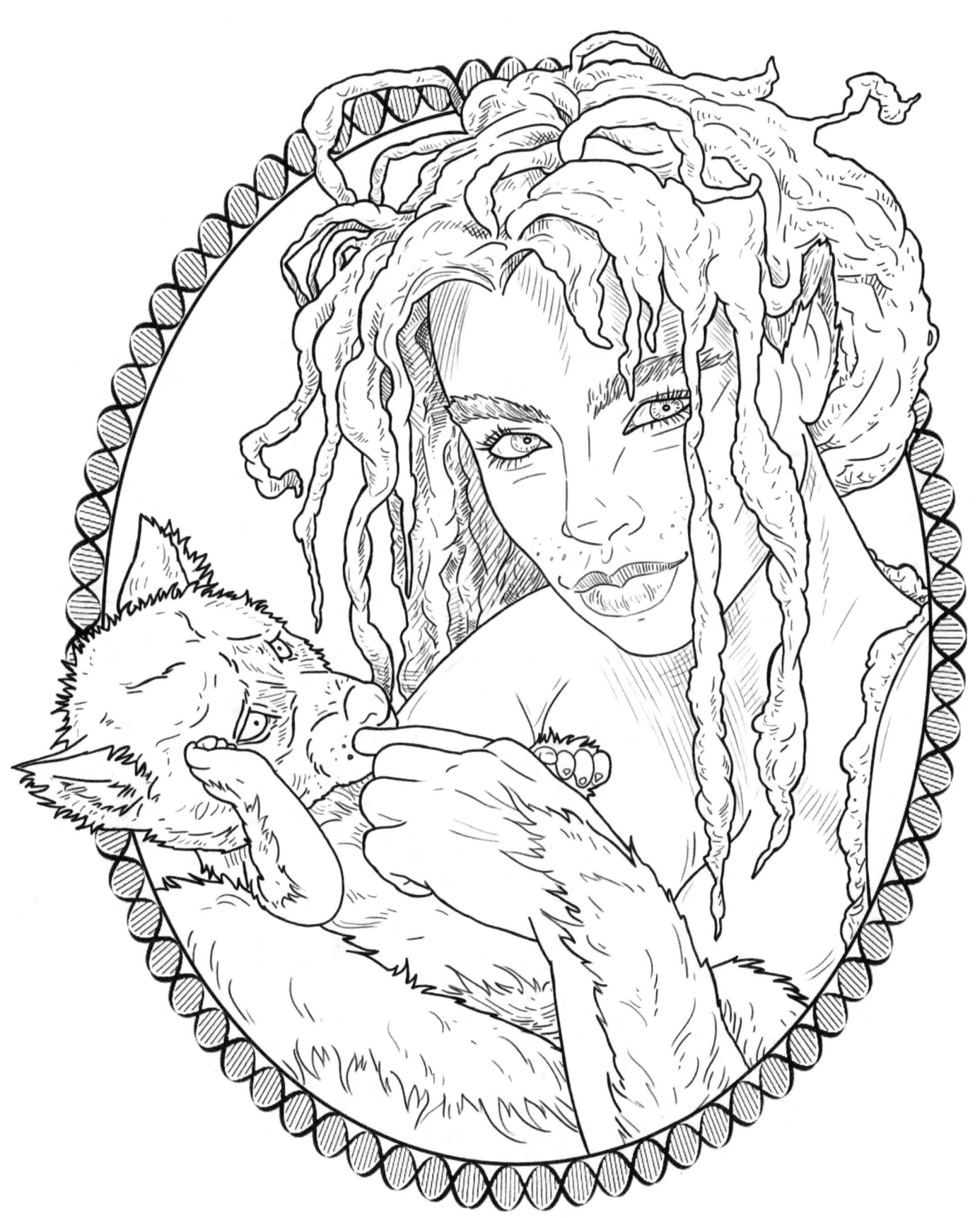

Burlesque Belle

© Lisa Mitrokhin

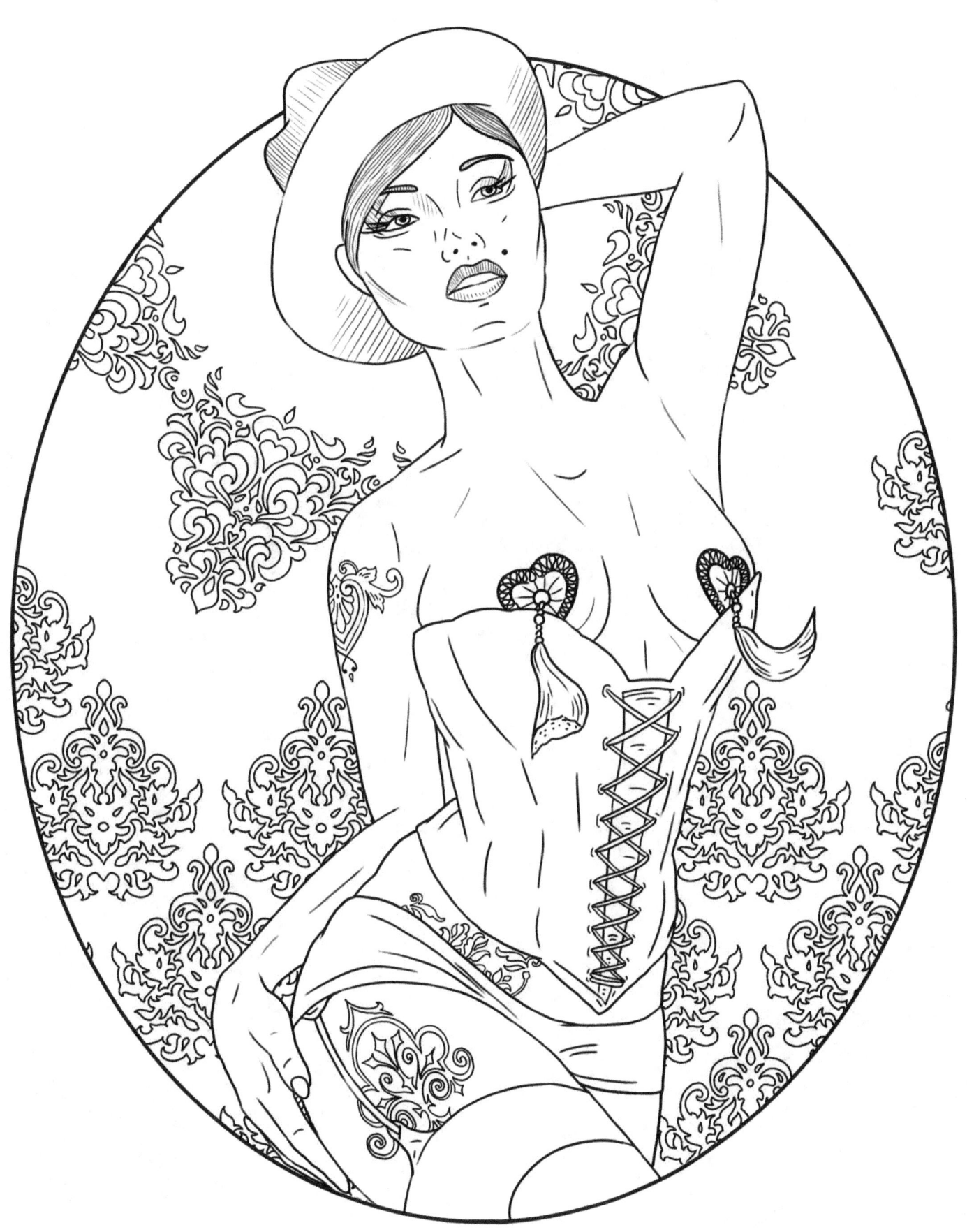

Trap

© Lisa Mitrokhin

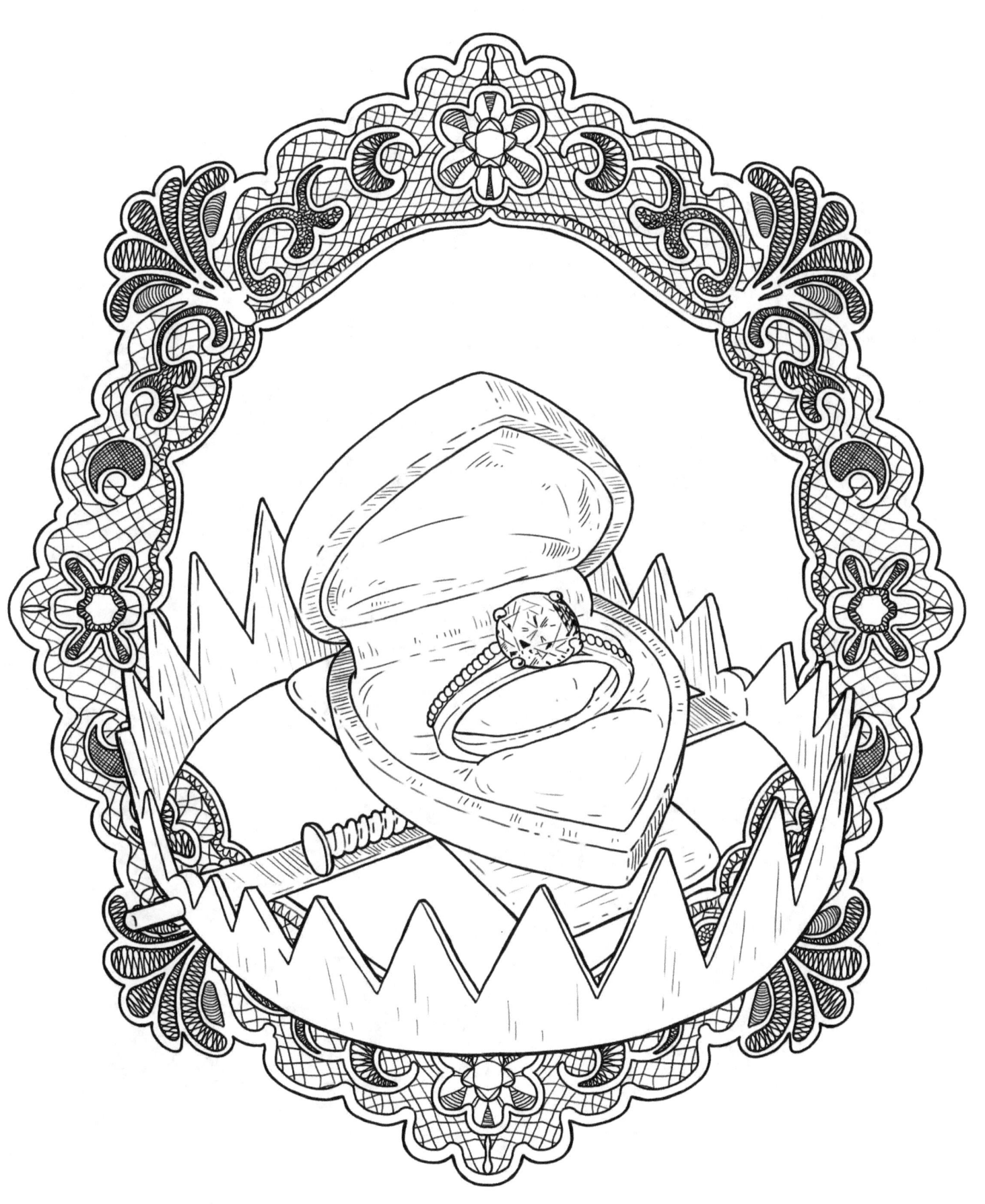

Dear Mom

© Lisa Mitrokhin

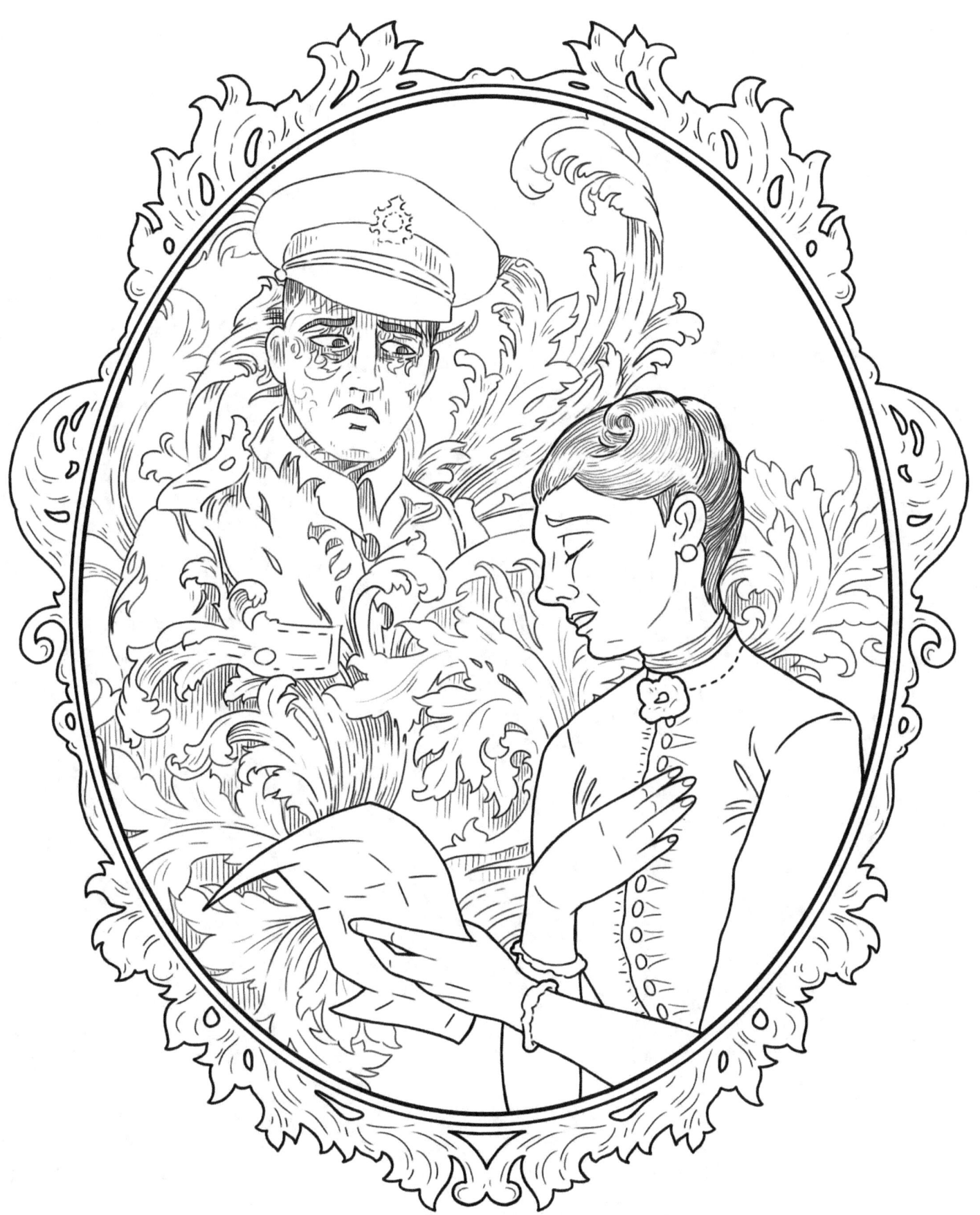

Leda and the Swan

© Lisa Mitrokhin

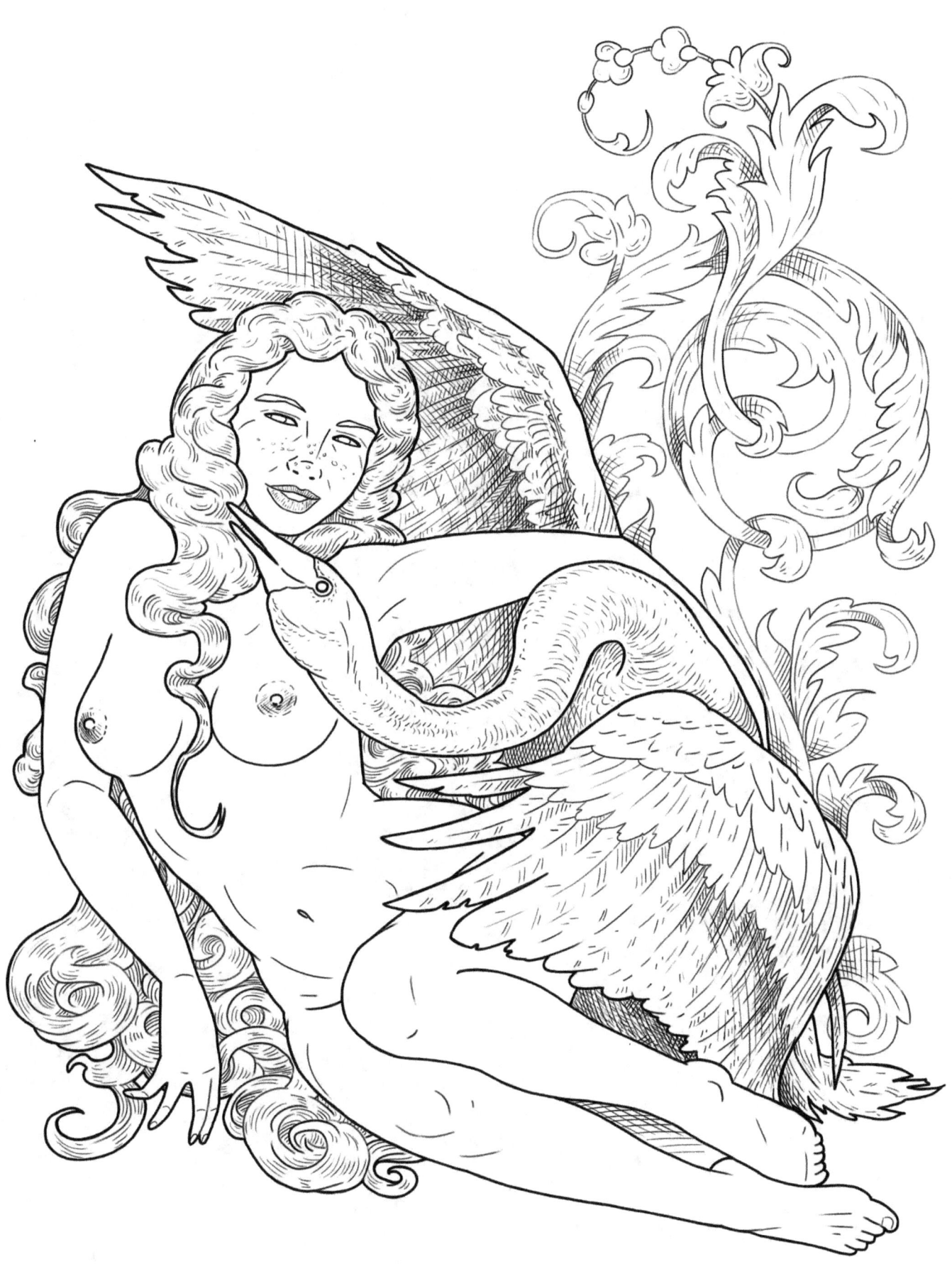

Two to Tango

© Lisa Mitrokhin

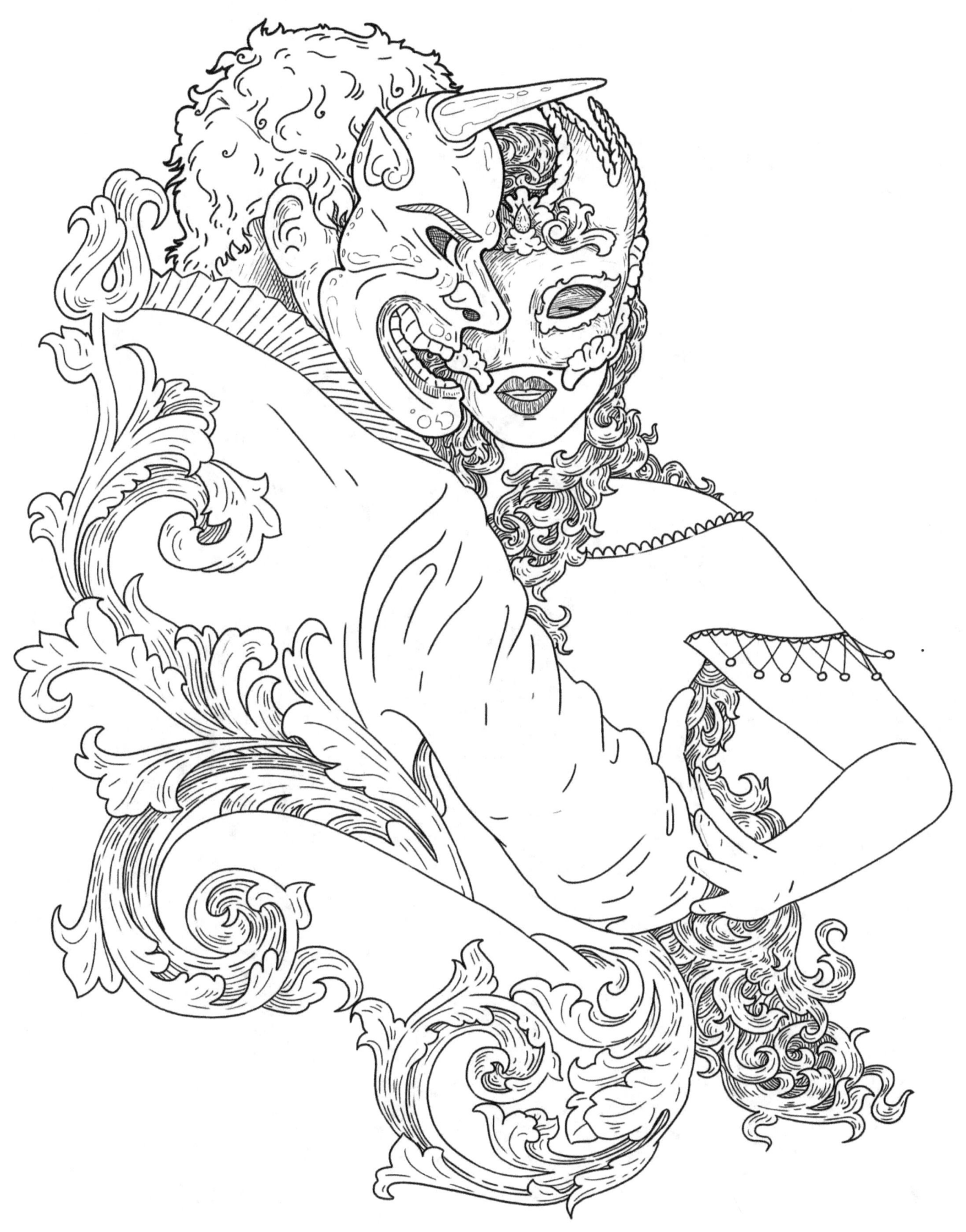

Frog Princess

© Lisa Mitrokhin

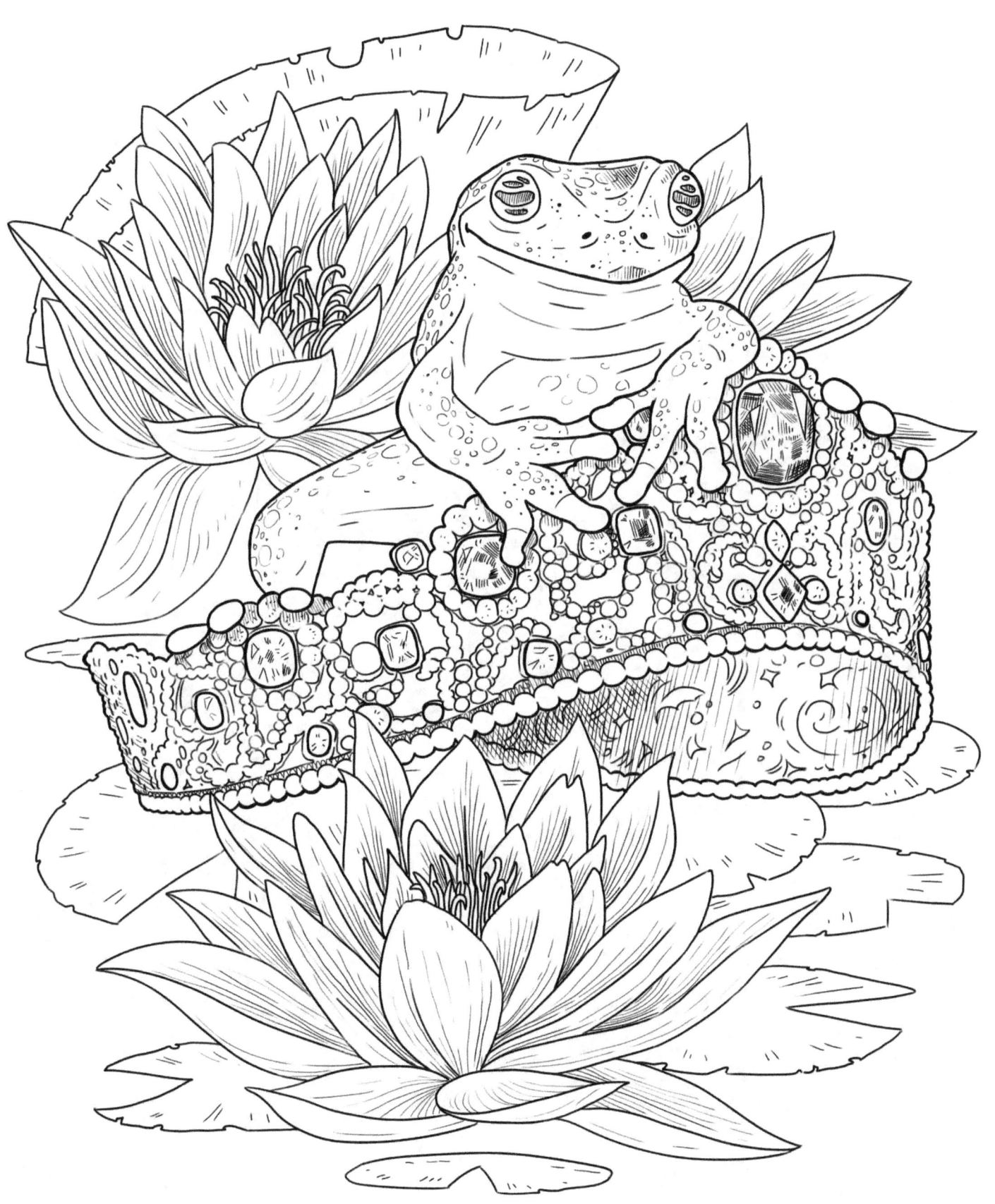

Songbird

© Lisa Mitrokhin

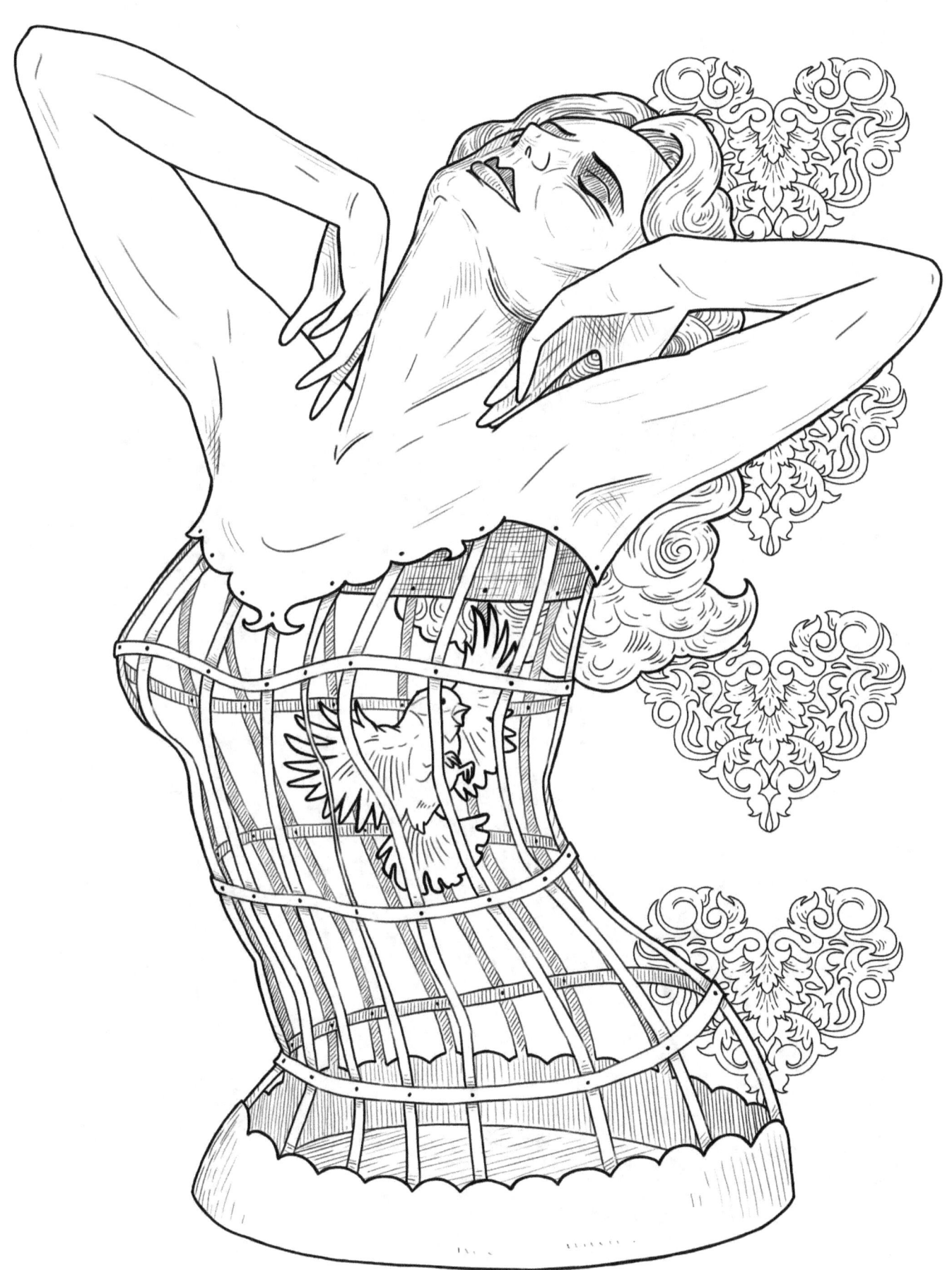

Dance Partners

© Lisa Mitrokhin

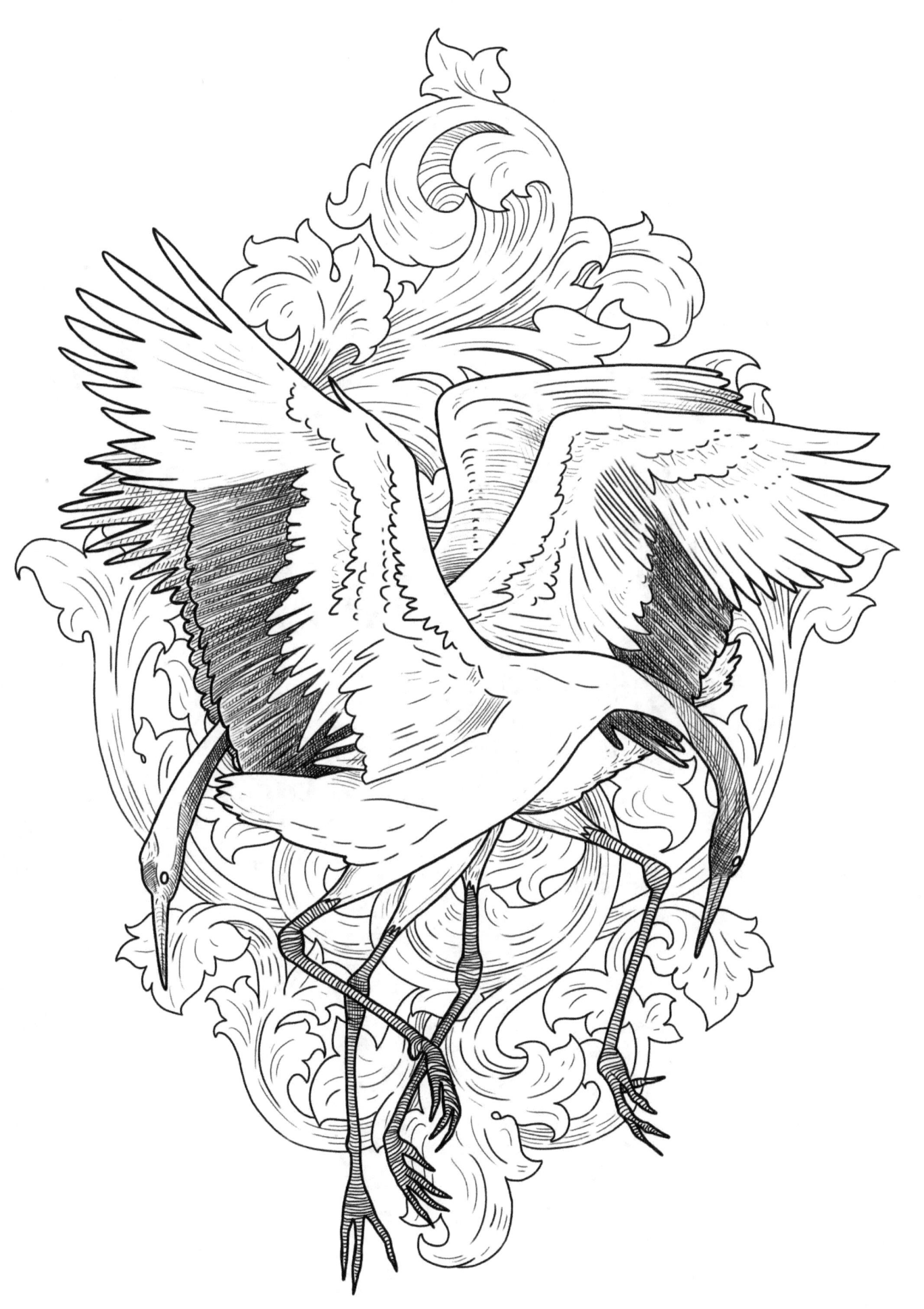

Till Death Do Us Join

© Lisa Mitrokhin

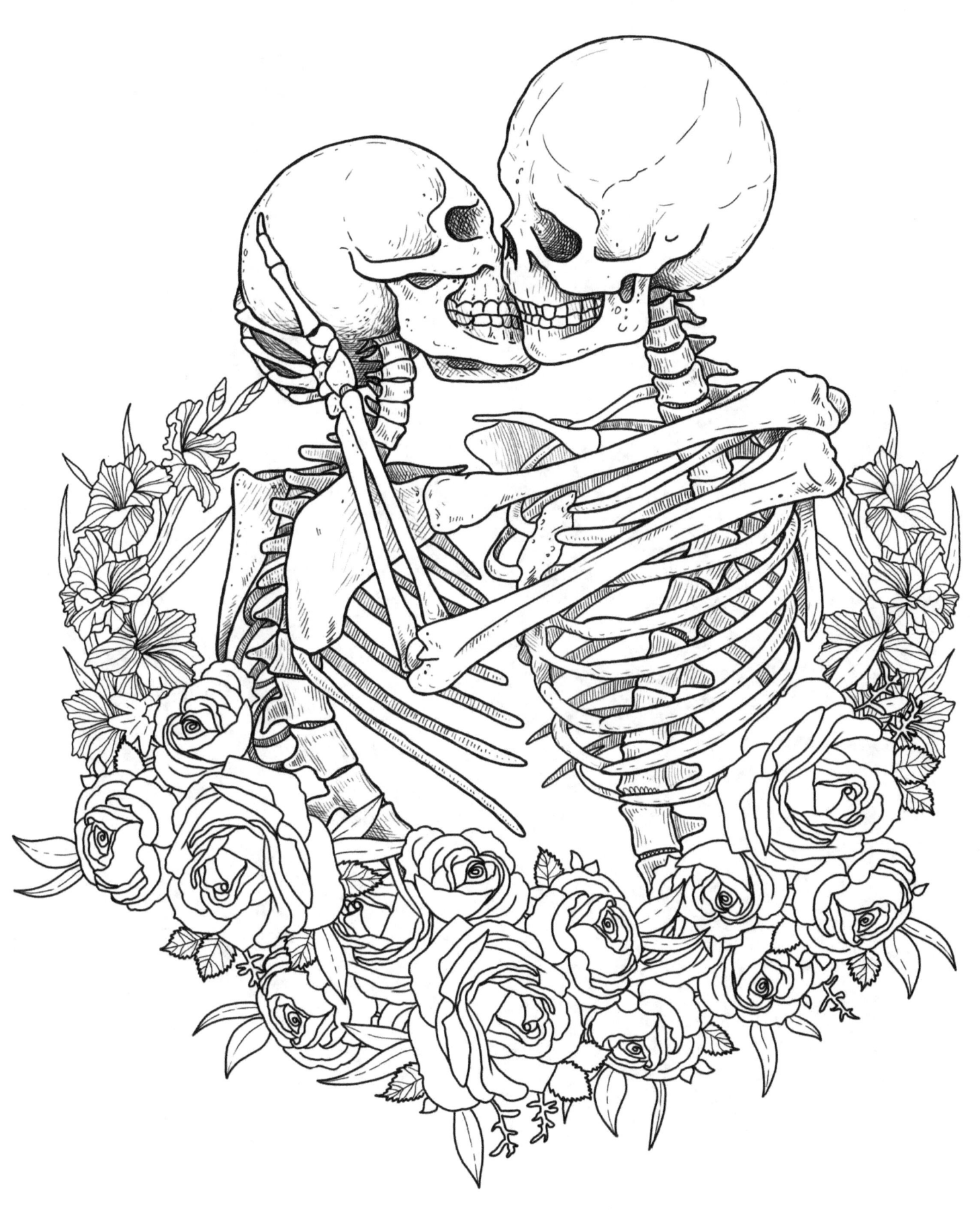

MY OTHER PUBLISHED WORKS

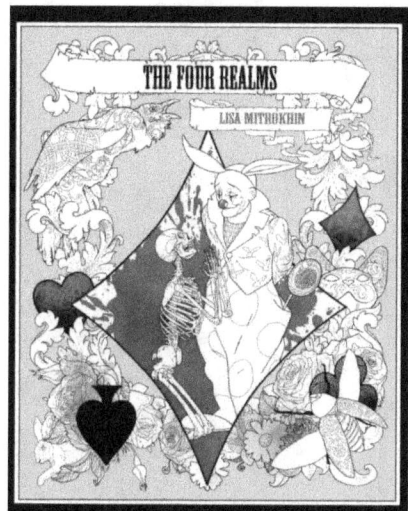

THE FOUR REALMS

8.5" x 11" (21.59 x 27.94 cm)
84 pages
ISBN-13: 978-1546702863
ISBN-10: 1546702865

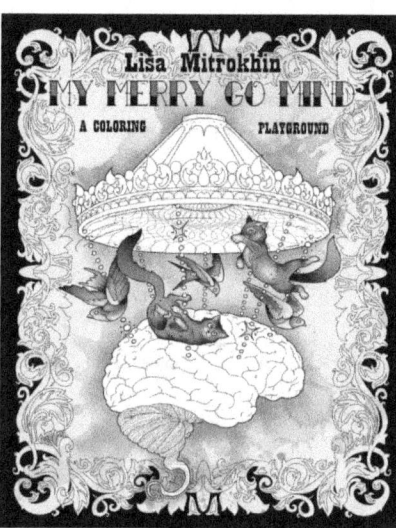

MY MERRY GO MIND

8.5" x 11" (21.59 x 27.94 cm)
74 pages
ISBN-13: 978-1974263196
ISBN-10: 1974263193

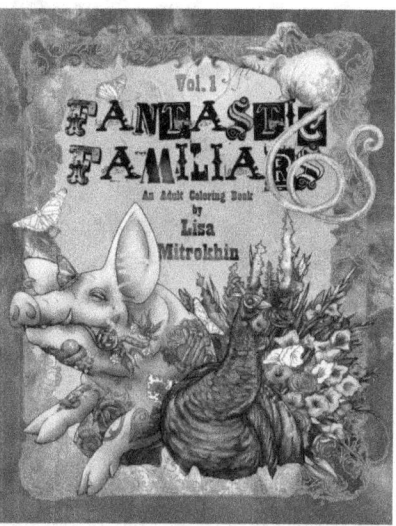

FANTASTIC FAMILIARS (VOL1)

8.5" x 11" (21.59 x 27.94 cm)
84 pages
ISBN-13: 978-1979869553
ISBN-10: 1979869553

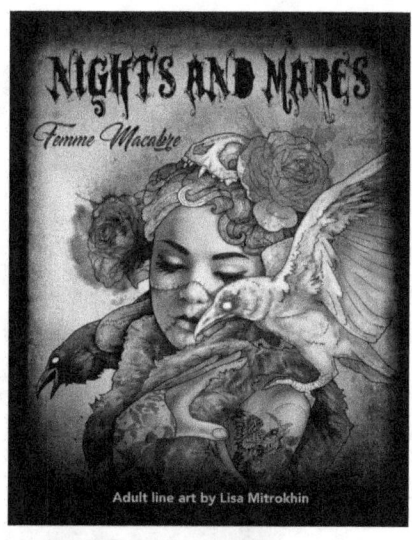

**NIGHTS AND MARES
(FEMME MACABRE)**

8.5" x 11" (21.59 x 27.94 cm)
48 pages
ISBN-13: 978-1984377661
ISBN-10: 1984377663

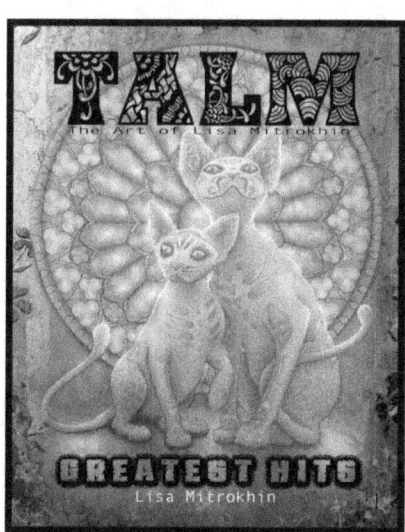

**TALM - THE ART OF
LISA MITROKHIN
GREATEST HITS**

8.5" x 11" (21.59 x 27.94 cm)
62 pages
ISBN-13: 978-1987563597
ISBN-10: 198756359X

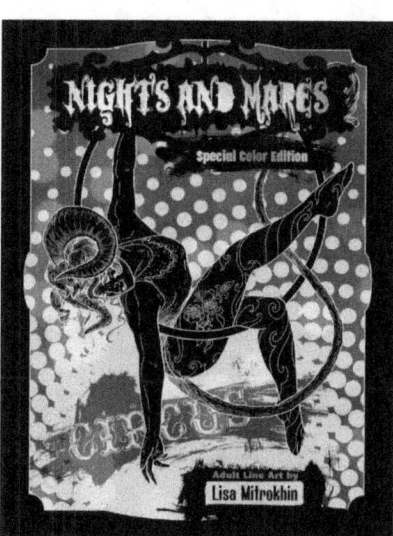

**NIGHTS AND MARES
(CIRCUS)**

8.5" x 11" (21.59 x 27.94 cm)
94 pages
ISBN-13: 978-1721078547
ISBN-10: 1721078541

www.ingramcontent.com/pod-product-compliance
Lightning Source LLC
Chambersburg PA
CBHW081610220526
45468CB00010B/2833